沙画入门30天

颜铭锋 著

海峡出版发行集团
THE STRAITS PUBLISHING & DISTRIBUTING GROUP | 福建美术出版社
FUJIAN FINE ARTS PUBLISHING HOUSE

图书在版编目（CIP）数据

沙画入门 30 天 / 颜铭锋著 . -- 福州 ：福建美术出版社， 2021.1

ISBN 978-7-5393-4154-5

Ⅰ．①沙… Ⅱ．①颜… Ⅲ．①绘画技法－教材 Ⅳ．① J219

中国版本图书馆 CIP 数据核字（2020）第 220937 号

出 版 人：郭　武
责任编辑：吴　骏
装帧设计：李晓鹏

沙画入门 30 天

颜铭锋　著

出版发行：福建美术出版社
社　　址：福州市东水路 76 号 16 层
邮　　编：350001
网　　址：http://www.fjmscbs.cn
服务热线：0591-87669853（发行部）　87533718（总编办）
经　　销：福建新华发行（集团）有限责任公司
印　　刷：福州万紫千红印刷有限公司
开　　本：889 毫米 ×1194 毫米　1/20
印　　张：10
字　　数：200 千字
版　　次：2021 年 1 月第 1 版
印　　次：2021 年 1 月第 1 次印刷
书　　号：ISBN 978-7-5393-4154-5
定　　价：88.00 元

序

　　在视觉艺术的发展历程中，沙画似乎是一门既古老又现代的艺术。说它古老是因为以沙作为绘画的媒介或许在人类文明的早期阶段就已经出现了，当旧石器时代的人类能够在洞穴中绘制壁画、能够制作出小型雕刻的时候，肯定也曾在沙地上用手指、树枝或其他工具绘制过图像，只不过因为这种绘画不利于保存，所以我们今天无法看到其遗存。但是在一些原始部落中依然能够找到这样的案例，他们在祭祀、巫术等仪式中会涉及用沙子画出图形或符号，这也从一个侧面说明以沙作画是一种原始而古老的艺术创作手法。这种古老的艺术创作方式在今天重新得到发展和推广得益于近几十年来现代媒体化的改造，它从根本上改变了以沙为媒介进行创作的方式，同时也改变了展示和欣赏的方式，让沙子这种最为原始和古老的材料在今天的艺术中重新焕发出当代的生机。虽然现代沙画出现得比较晚，其传入中国还不到二十年的时间，但在短短的十几年中却得到了快速发展，成为一种在动画制作、广告创意、舞台表演以及少儿美育等方面十分活跃的艺术类型，这也说明了这种新的艺术形式在发展和应用方面的活力和潜力。

　　我们今天常说的"沙画"其实是"Sand Animation"，直译过来就是"沙动画"，从名称即可看出，其最初是用于动画创作的，比如对中国沙画发展影响很大的匈牙利艺术家弗兰克·库科（Ferenc Cakó）最初就是

以沙画进行动画制作，此后开始将其用于直接的表演，2003 年他在"国际卡通动画节"上的沙画表演让这种新颖的艺术形式为大众所知，由此推动了沙画艺术的快速发展。动画与表演不仅构成了今天沙画艺术的两个主要特征，同时也是两种独特的展示形式，更为重要的是，这两个特征可以在一个过程中同时实现。这种特点说明，现代沙画是一门注重过程的艺术，与传统上对于绘画的理解集中于一幅或几幅固定的绘画图像不同，今天的沙画艺术经过媒体化改造之后已经转变成一种将过程展示出来的动态的艺术形式，无论是用于制作动画小电影还是现场表演，其所呈现出来的效果都是超越了单一图像的多样化体验。

沙画的特点和魅力在于创作的那个过程，但仅仅呈现过程并不足以说明它为何会在今天广受欢迎。具体说来，或许包括以下几个方面：

其一，沙画的制作过程是对艺术创造性的直观呈现。现代沙画的技术改造主要是有一个 LED 灯光制作的沙画台，还包括其他延伸设备如摄像机、投影仪，以及用于配乐的设备等等，但除去这些技术手段之外，最核心的还是画家的双手。各种设备和技术手段是为了更好地将双手制作图像的过程直接地呈现出来，在作品的实际观感中，观众所看到的内容就是一双手以最简单的材料和简约的手法创作出最富有变化的图像，从某种程度上说，这里展示的就是艺术的创造性，它能够让最简单的东西产生千变万化的效

果，这种神奇的魅力是吸引观众的一个核心要素。

其二，沙画的制作过程也是图像变化的过程，这为叙事性带来了便利。对于现代沙画来说，最终的图像其实并不重要，也并不构成沙画艺术的主要魅力，因为沙画的创作过程就是一个图像演变的过程，图像和图像之间的转化和切换能够为图像叙事提供便利，这也是为什么现代沙画作品往往都是要通过图像的变化来讲一个故事，在这方面主要是得益于动画的影响。当然，图像的切换是非常有讲究的，这与动画中处理分镜头的问题有些相似，优秀的沙画作品都善于在图像切换的手法和方式上做文章，能够巧妙地借用之前图像的部分形体，稍微加以转换生成新的图像，这种巧妙的动态转化不仅会让动画叙事更有效率，也会让故事的图像表达变得特别富有趣味性。所以，在沙画图像的变化过程中，图像的切换和转化手法才是最重要的问题，也是把控叙事节奏和表述方式的核心问题。当然，除去图像问题之外，作品文本的内容和立意也是必须要加以打磨和推敲的，这方面也为当代的沙画创作提出了新的挑战。

其三，今天的沙画已经发展成一种集视觉、听觉、表演为一体的综合性艺术形式，这种综合性与当代美术的发展趋势是一致的，进一步说也是当代社会人们追求综合性感官体验的文化产物。好的沙画作品讲究图像设

计、故事文本、配乐等多个方面的搭配和契合，如果是现场表演的话，还必须注重展示的效果，因此，它带给观众的就不仅仅是单纯视觉的享受，还包括音乐的享受、故事内容的思想性，以及表演的现场感染力等等，这种综合性的艺术表达特点也是今天的沙画艺术广受欢迎的原因。

现代沙画艺术在中国兴起不过十多年时间，虽然还处在蓬勃发展的上升期，也涌现出了不少优秀的沙画艺术家，但也存在一些问题，最突出的问题就是不少研究者所提出的模仿国外沙画艺术家作品的痕迹比较明显，随之而来的问题是：如何探索具有中国自身文化语言特点的沙画艺术？对于沙画艺术未来的发展来说，这是一个大问题，这一方面需要当前的沙画艺术家不断地推陈出新，结合中国具体的文化情境创造出具有个人风格特点的作品；另一方面，则需要从沙画艺术的教育和培养着手，不仅仅局限于专业的沙画技术训练，而是应该从大的社会美术教育的视角出发，着眼于培养未来沙画艺术的爱好者、从业者和受众。目前国内已经有一些中小学将沙画纳入了学校的美育体系，个别高校也出现了与沙画相关的专业培训，对于少儿美术教育来说，沙画这种艺术形式材料简单、易于操作，强调动手能力，能够很好地训练创造性的图像思维和图像表达能力等等，这些都是沙画艺术在中小学美育中得到推广的优势条件。但是，就目前沙画艺术教育的发展而言，国内相关书籍或教材的匮乏成了制约发展的一个短

板，无论是从国外翻译引进的沙画艺术书籍，还是由国内研究者专门撰写的沙画教材都是少之又少，因此，推进沙画艺术相关书籍的翻译、撰写和出版工作也是推广和发展沙画艺术的一个重要途径。

　　颜铭锋老师的著作《沙画入门30天》正好弥补了当前沙画艺术领域教材匮乏的缺憾，该书是专门针对少儿沙画艺术训练而撰写的应用型教材，将沙画艺术由浅入深的学习过程巧妙地组织在了30次课之中，把兴趣培养、技术训练、思维训练、视频制作和亲子互动等内容融合在了一起，不仅可以作为少儿学习沙画的启蒙教材、美术教师沙画教学入门的参考教材，同时还可以作为一般的沙画艺术爱好者快速进入艺术实践的操作手册，既具有针对性，又有相对宽广的受众面，是一本实用性极强的著作。相信这本书的出版将会给关心和热爱沙画艺术的读者带来帮助和启发，为沙画艺术在未来的传播和发展助力，也能够为新时代中国的少儿美术教育贡献出一分力量。

赵炎：中央美术学院副教授、艺术学理论博士、《世界美术》杂志编辑

目录

基础技法

诗词沙画

创意沙画

月末展示

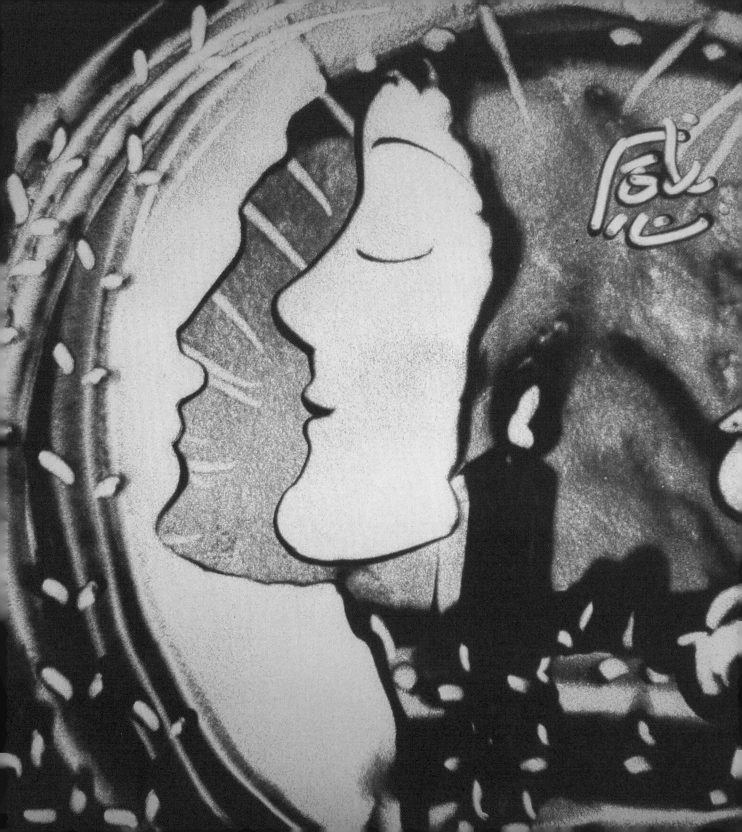

写在前面的话

　　玩沙是孩子的天性。通过沙，孩子们可以真实无拘地表现内心那个神秘的世界，真实的情感。

　　当您和孩子在海边追逐嬉戏、光着脚丫踩在柔软的沙滩上追赶浪花的时候……您可想到这些沙粒会成就孩子的另一个艺术特长？目前越来越多的人开始认识沙画、喜欢沙画，

　　动态沙画具备了魔术的神奇与变幻，并与音乐相结合，以独特的方式呈现，给人神奇惊叹的感受！

　　学习沙画的过程会让孩子得到手、眼、脑、心并用的特殊训练，会让孩子在观察力、想象力、创造力等方面得到显著的提升，更有助提高孩子的学习集中力和注意力。少儿沙画进入课堂已经成为一种校园美育工作的潮流和大势所趋，时代对少儿美术教师提出了新的要求，掌握新的艺术形式，推动社会美育的发展。

　　本书以孩子的视角，通过"初品沙画""温情沙画""诗词沙画""创意沙画"四个单元30个主题活动，将沙画表现的基础技法、人文情感、诗词文化融入其中，让孩子们爱上沙画并能自由地创意与表现。

基础技法

铺沙

　　铺沙大多用于铺底沙。主要使用拨沙技法，就是把沙台左右两边的沙子均匀地拨到画屏台面上，根据需要铺满画屏或者局部。

　　技术要领：右手五根手指并齐呈一字状，放在左侧的沙堆上轻触沙面，手指推着沙从左到右均速前进，将沙拨到右侧，根据需要让沙子顺着惯性停留在画屏中的任意位置或者铺满画屏。也可反之，用左手手指并齐呈一字状放在右侧的沙堆上，将沙从右向左拨到画屏上。重复这个动作自上而下或者自下而上将沙子铺满画屏，就完成铺底沙的工作了。注意，不要用力过猛，也不要重复拨沙，否则会出现沙子淤积的现象哟。

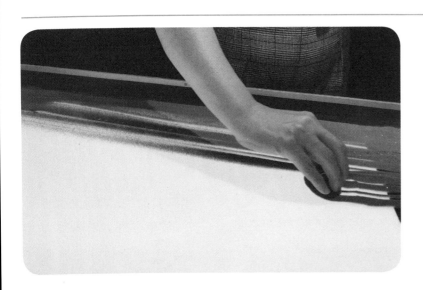

刮沙

在铺好的底沙中，用手指或者手掌侧锋刮出白色部分，用于画轮廓、刻画细节等，手的不同部位可以刮出不同的刮白效果。用指尖、指肚、拇指侧边等刮出的画面效果均不相同，分别试试，感受手指的灵巧运用吧。

扫沙

立掌于画屏上方，用掌锋将沙向外扫除。

技术要领：先薄薄的从沙台上向同一个方向拨底沙，用手指用力将台子上多余沙子扫向底沙，使沙子撞击沙子，产生自然纹理。注意通过所扫沙子的多少控制纹理。一般用来表现沙滩、山石等自然景物，体会扫沙的技法，尝试扫沙中沙子多少产生的变化。

扫沙技法不仅可以表现画面物象，也可用来清空画面。必要时可两手同时扫沙，加快扫除速度。

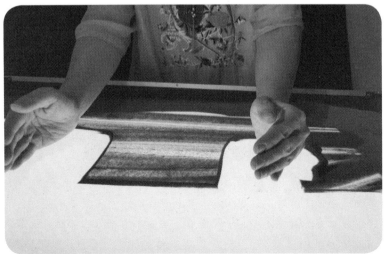

点画

　　在铺沙或者匀洒的画面上用指尖轻触，点在画面上形成的效果，根据需要可以两个食指交替点画，或者多个手指同时点画，提高作画速度及沙画表演的效果。

　　技术要领：用手指肚点具象的点，一般用来点花。分散的点，一般表现远处原野的小花也可用来表现树叶，五指聚拢同时点的一般用来表现开放的花朵；指尖点一般用来点小草。

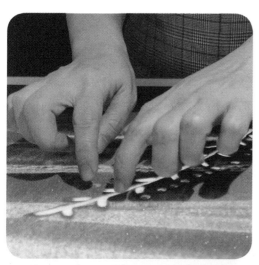 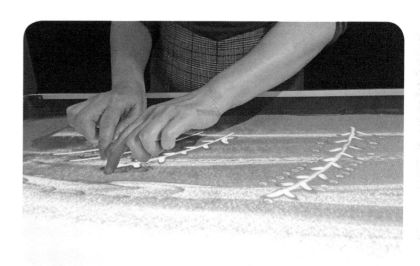

食指尖散点，表现零星小花。　　　　　　　　五指聚拢，指尖同时点出小花瓣，表现开放的小野花。

勾画

用食指、小指或者指尖、指甲当笔，根据画面需要在铺沙或者匀洒的画面上勾勒出粗细不同的线条与形象。例如用食指当大笔绘制较粗的线条，如表现叶子的主叶脉；用指甲当细笔勾画细小叶脉。

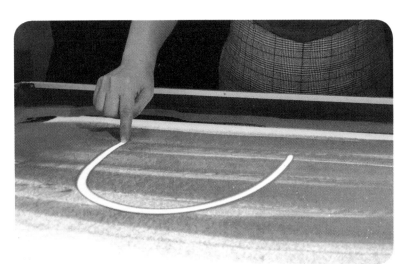

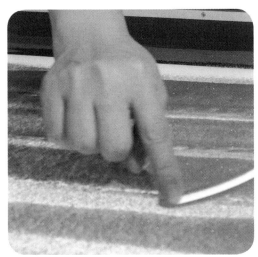

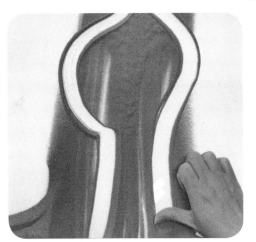

大拇指侧边勾画树木外形轮廓

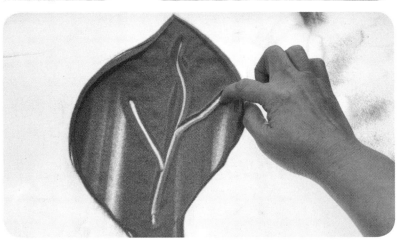

食指尖勾画树木枝干

食指勾画叶子主叶脉

食指指甲勾叶脉

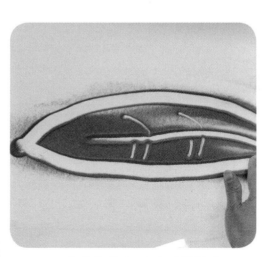

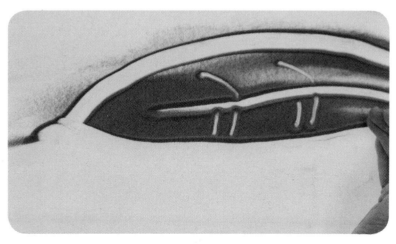
也可以用拇指指甲勾叶脉

食指指腹勾画叶子外轮廓

掌锋逆向扫沙将叶子轮廓外部多余沙子扫除

抹沙

抹沙技法是比较常用的一种技法，可以用手的多个部位进行，比如：

（1）手掌抹沙，平抹地面，用来表现比较大面积的场景，也可用此技法来清理画面多余沙子。

（2）掌侧或者拳侧抹沙。

（3）指腹抹沙：根据画面需要可以单指指腹抹沙也可多指指腹抹沙。例如抹沙浪花或者白云等。

（4）指关节抹沙：反转手掌心向上，利用手指关节进行抹沙表现画面。例如抹沙水面。

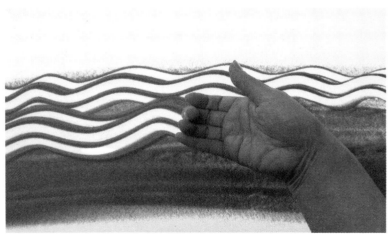

手背指关节抹海浪

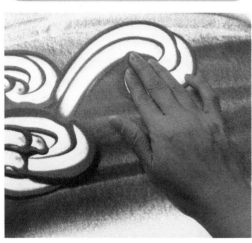

指腹抹海浪

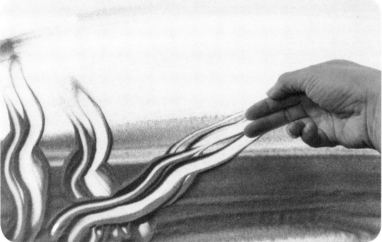

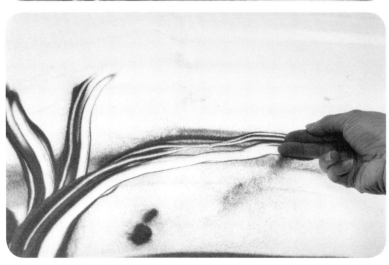

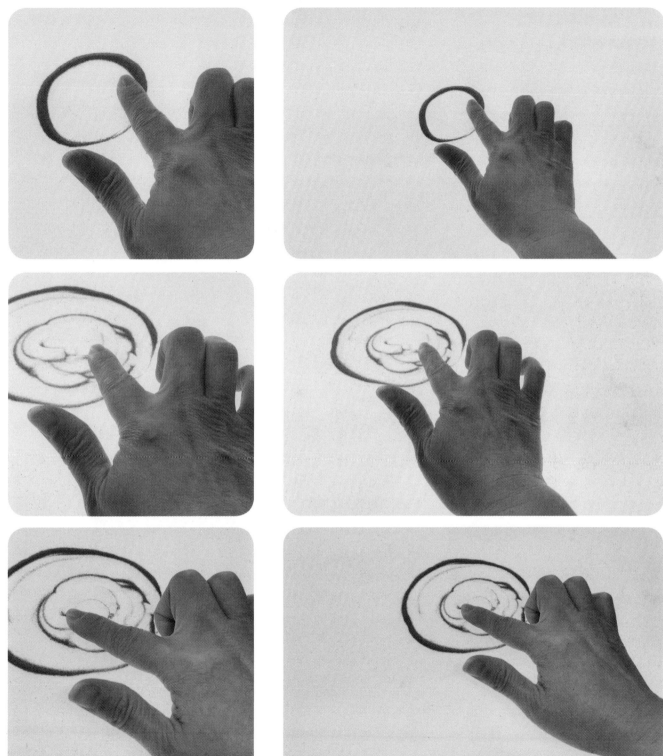

漏沙

　　手抓少量沙子，手离台面尽量近距离，翻转手掌心朝上，五指并拢，保证一个缝隙漏沙，使沙子均匀流淌出来，成均匀实线，注意手感觉沙子的流量，通过抓沙的松紧和手运动速度的快慢控制线条的粗细可分为拳眼漏沙和指间漏沙等不同的漏沙技法。

撒沙

匀洒：抓起一把沙子，翻转手掌，掌心向上打开手掌，轻轻左右抖动手掌，让沙子细细的飘散在画面上，直至在画面上均匀的铺上一层薄沙即可。

局部撒沙：根据画面需要，有时只需要局部撒沙，那就要控制手左右晃动的幅度，用洒落下来的沙飘洒在规定区域。可适当降低手的高度，离台面越近越容易控制撒沙范围。

单双手：根据需要，可以双手同时撒沙，即加快绘画速度，又使表演更具美感。

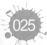

敲沙

在画面上先用漏沙手法，漏出两个相邻的圆形沙球，弯曲食指和中指，短促而轻快地分别敲击两个沙球一次，即可获得类似眼睛一样的画面。

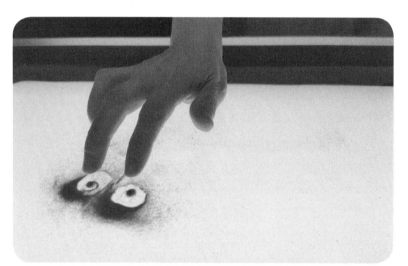

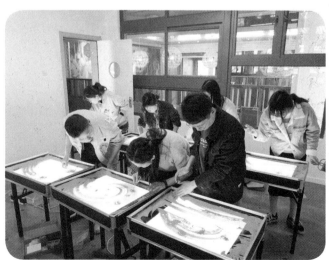

弹沙

在画面上先用漏沙手法，漏出一个圆形沙球，拇指与食指相抵，对准沙球的下部向前向上做短促弹指动作，即可得到一个类似烛光的图案。

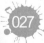

旋沙

从沙台的右下角聚拢一些沙子，从右向左逆时针挥动手臂快速旋转手腕，让沙子利用惯性形成一个圆弧状，可用来表现外轮廓光环效果，也可用来表现宇宙星际效果。反之从沙台的左下角聚拢沙子，从左向右顺时针旋沙也可。

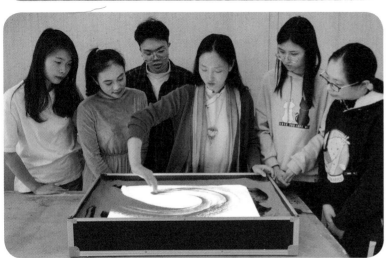

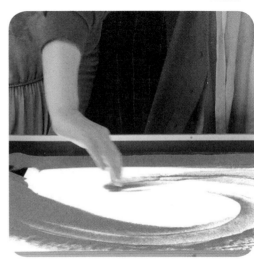

撞沙

　　左右手同时抓握住一小把沙，拳心相对，打开拳头让两把沙子互相撞击后跌落到画面上形成图案。

扬沙

　　握一把沙子在手心，单手高高举起，张开手掌，掌心向上，左右晃动手掌，让沙子轻扬匀洒在画面上，一般用于结束沙画表演画面时，柔和画面最终效果。

扔沙

抓一小把沙子，轻轻扔在画屏上，自由发散开来形成的画面效果。

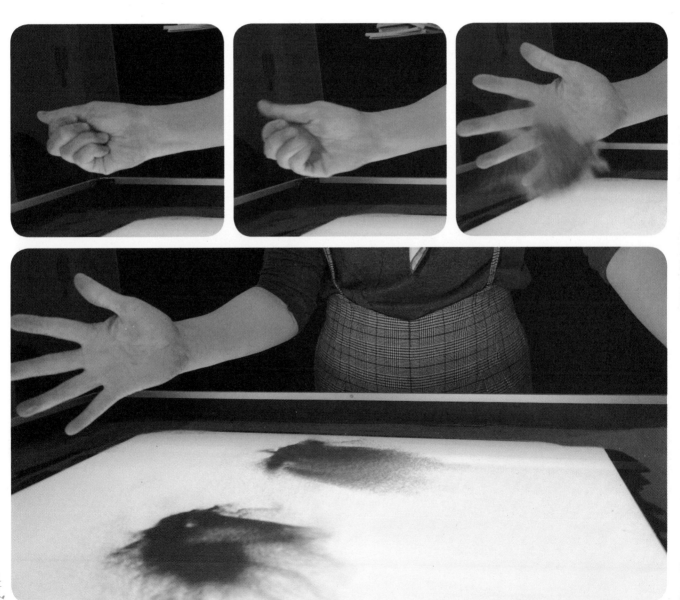

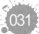

甩沙

抓一小把沙子，稍稍用点力度，将沙子甩出去，自由发散开来的画面效果。

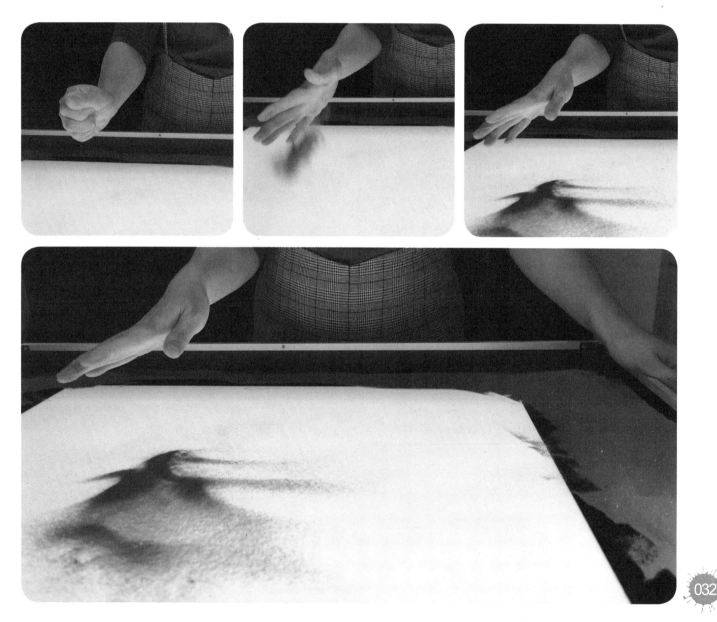

擦沙

　　在画屏上捻一个小沙粒，用食指对准沙粒的下部，紧挨沙粒快速移动手指，将沙粒不完全擦除留出一线消失轨迹，通常用于表现流星轨迹等。

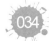

技法综合运用

刮：拇指侧边刮画出青蛙身体外形

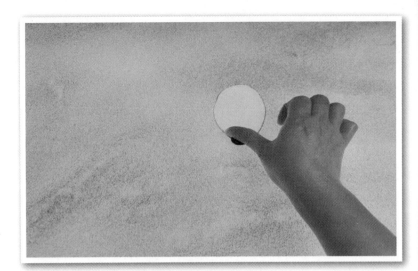

抹：食指指腹抹青蛙眼睛

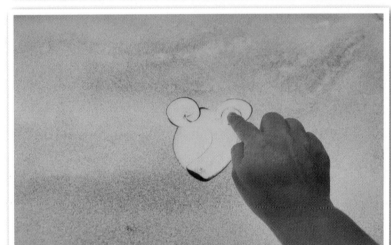

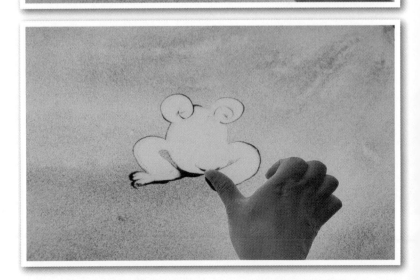

刮：大拇指侧边刮出青蛙大腿

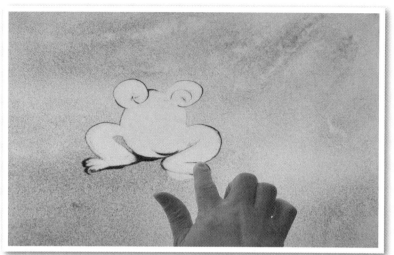

抹：食指指腹抹出青蛙脚掌

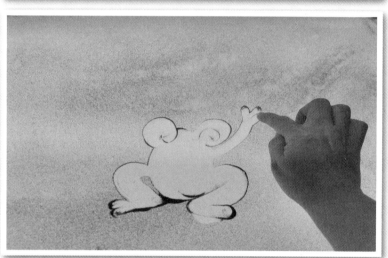

勾画：食指尖勾出青蛙手臂和手指

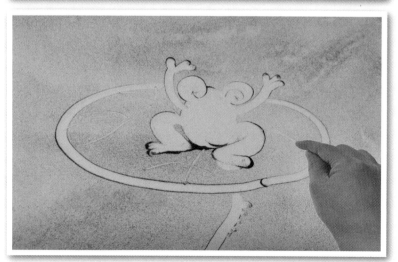

勾画：食指指甲勾画荷叶叶脉

初品沙画

第一天

阳光灿烂

技法：铺沙　刮白

知识目标　学习使用铺沙、刮白的沙画技巧，学会通过想象，用夸张变形的方法进行组合，并完成一幅沙画。

能力目标　通过观察、分析太阳的基本特征，学习如何在沙画作品中运用夸张手法使画面更加丰富，培养孩子的想象力和造型能力。学会运用夸张手法完成一幅关于太阳的沙画作品。

素养目标　初步培养学生的沙画兴趣，让学生快速了解沙画的特点，从好玩的故事和奇妙的手法中爱上沙画，爱上美术。

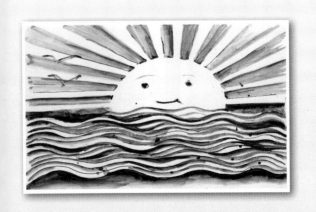

　　快乐暑假来了，小朋友们都安排了丰富多彩的暑假生活，优优小朋友马上要走进戈壁滩，去寻找他心心念念的藏羚羊和消失了的胡杨林。他期待明天是个大晴天，这样他就可以开启他的快乐之旅模式了。想着想着优优睡着了，第二天醒来，果真天遂人愿，阳光晴好，优优一行快乐出发啦！

沙画演示：《调皮的太阳》

拨沙：五指并拢，五指尖呈一字并齐，从左到右匀速拨动沙子铺满画屏，完成铺底沙任务。注意力度不要太猛也不要重复拨沙，否则会出现沙子淤积的现象哟。

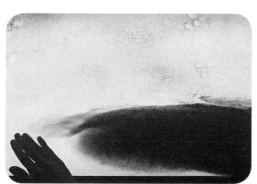

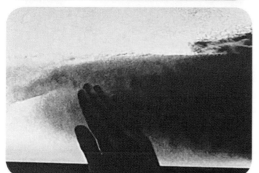

拨沙局部铺底

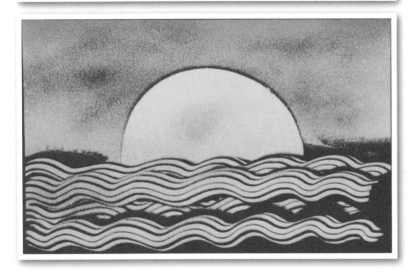

勾画太阳轮廓

刮白太阳脸盘

拨沙铺底后，竖起手掌，以肘部为中心，用掌锋从右到左，逆时针旋转180度，刮出半圆来；当当，太阳脸的轮廓画好啦！也可以用大拇指来刮白。

用四个手指的手指肚并拢，从左到右画水纹波浪曲线；

抹沙表现海浪

下一步要绘画太阳可爱的眼睛、嘴巴及脸蛋；

抹沙表现太阳脸盘

画出放射状的太阳的光线，线要直，不要弯曲；

勾画飞鸟丰富画面

画出太阳的光线，在空白处绘画出可爱的海燕，太阳起床啦，小鸟起床啦，小朋友，你起床啦吗？

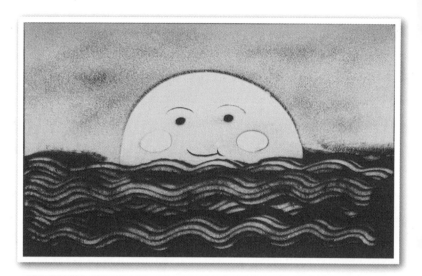

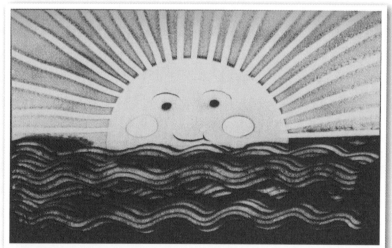

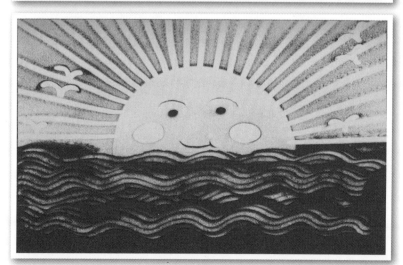

拓展练习

一笔构成简单可爱的太阳，看似简单，却考验对于沙画技法的熟练运用，刮白的时候手要稳而匀速，才能让曲线的粗细保持统一，美观。

简单好看的放射形状的太阳。你发现了吗，靠近太阳的中间似乎比周围更亮？这是因为铺沙的厚薄不同，在太阳的中心有意的加重了沙子的厚度，才能展现出放射渐变的感觉。

各种不同的太阳形状，有没有你没见过的呢？发挥你的想象力，创造出与众不同的太阳吧！

总结与思考

[说一说]

　　欣赏小伙伴的画面，说说太阳的五官和光芒装饰的不同表现方法。鼓励孩子大胆地尝试沙画表现形式。

[想一想：延伸活动]

　　《调皮太阳七十二变》：话说调皮的小太阳还是个爱美哒小宝宝，每天变换不同的发型，当他的发型师到底是有多难？！小朋友你来帮帮忙，帮太阳宝宝设计不同的发型吧！鼓励孩子用多种形式表现太阳的不同造型。

[评一评]

　　这节课的铺沙、刮白技法你掌握了吗？

　　拓展作业完成得怎么样？来欣赏一下小伙伴的作品吧！

沙漠驼铃

技法：漏沙　拨沙

知识目标 学习拨沙，漏沙的沙画技巧，学会用沙画表现骆驼、长颈鹿等动物形象。

能力目标 通过观察、分析了解骆驼的体态特征，学习如何在沙画作品中运用物体造型的知识，培养孩子的观察力和运用能力。学习用沙画表现骆驼、长颈鹿形象，使画面更加生动有趣。

素养目标 通过学习增加学生对动物的兴趣，让学生能够主动去学习动物知识，让学生明白艺术源于自然，激发对沙画创作的兴趣。

　　（骑上沙漠之舟，快乐出发！）这次的沙漠之旅是私家定制的个性之旅，听说给每个团员配备的交通工具各不相同哟，优优迫不及待地想要知道自己的沙漠之舟到底长啥样，焦急等待谜底揭晓中。

沙画演示：《沙漠驼铃》

拨沙，在画面的下半部分用拨沙的方式铺底；

刮画，画出骆驼的身体和脖子。身体是扁圆形，驼峰要有弯曲的形状像绘画小山一样，两只粗壮的腿千万不要忘记了它细长的尾巴和可爱的眼睛哟！使用手指将多余沙粒进行擦拭留下骆驼的外轮廓形状。

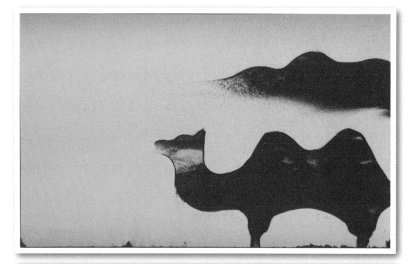

从右到左拨沙铺底，把拳头竖起来勾勒出山形态来；

用拳侧刮出远处沙丘的轮廓

擦画，使用大拇指的指腹绕圈擦出太阳；

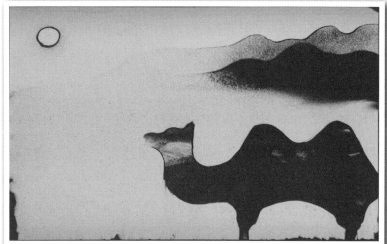

大拇指抹沙抹出太阳形象

走沙，勾出叶子形态，手指自然放松将线条拉长绘画出自然的过渡，通过不断叠加铺垫表现叶子的茂密，使画面更加生动具体。

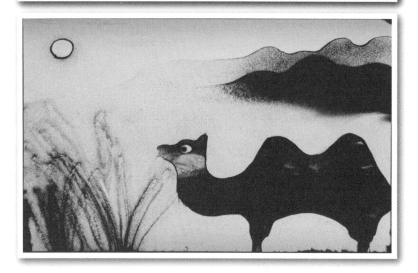

拓展练习

画面上呈现的三个动物是不是很有沙漠风情？运用了刮白和擦画的手法，准确的擦出轮廓，刻画出动物的细节，小朋友，多加练习沙画技巧，你也能画得这么棒！

总结与思考

[说一说]

欣赏小伙伴的画面，说说骆驼的身体姿态的花纹装饰的不同表现方法。鼓励孩子大胆地尝试沙画表现形式。

[想一想：延伸活动]

《我的专属坐骑》：鼓励孩子用多种形式表现个性沙漠之舟的不同造型，如马、长颈鹿、大雁等。

[评一评]

这节课的拨沙、漏沙技法你掌握了吗？

拓展作业完成得怎么样？来欣赏一下小伙伴的作品吧！

第三天

探访绿洲

技法：铺沙　刮沙　漏沙

知识目标　复习铺沙、刮沙、漏沙等沙画技巧，学会用沙画表现绿洲的形象。

能力目标　通过观察、分析，了解绿洲，学会运用沙画技巧绘画草丛、花卉、蝴蝶、山坡等景物，培养孩子的观察力和运用能力，并能够完成一幅以绿洲为主题的沙画作品。

素养目标　通过学习让学生对沙漠的景象产生兴趣，从而愿意主动去了解知识，培养学生的求知欲和能够主动了解知识的好习惯。

　　顶着烈日，骑行在漫漫黄沙之中，优优无限向往绿洲，向往清澈的水洼、丰茂的水草。

扫码看教学视频

沙画演示：《探访绿洲》

匀洒铺底，用漏沙的方法，从右到左，拨沙铺底；把拳头竖起来，从左到右，勾勒出山形态来；注意远处的山要铺的比近山薄一些，表现出山连绵起伏的波涛感。

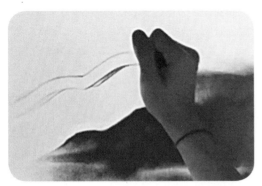

用拳侧将沙粒快速扫除

局部撒沙洒薄沙

拳侧将沙粒扫除

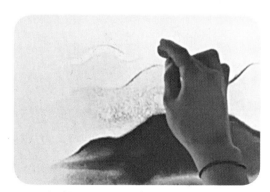
刮出第三层沙丘轮廓

在画面左上角，刮出半圆的太阳，
然后刮出直直的太阳光；

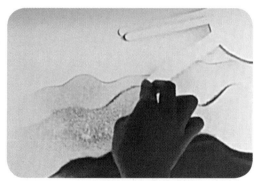

并拢食指和中指刮出阳光线条

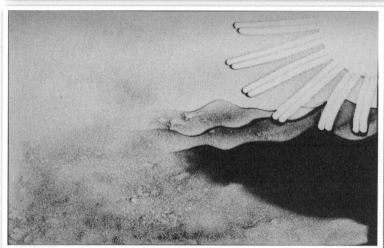

拳眼漏沙漏出花心

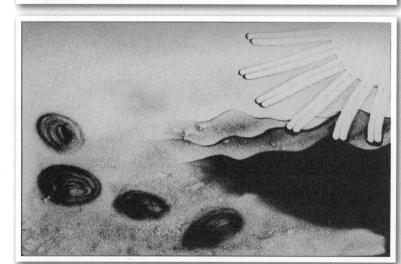

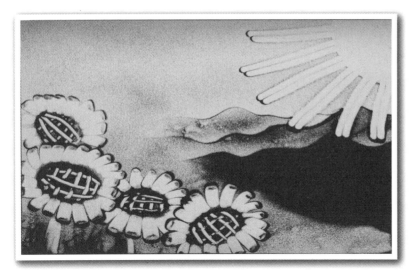

画出向日葵的脸和枝干，在向日葵的脸上画出交叉的横线和竖线；在向日葵脸的边缘，用中指从里到外，快速刮出花瓣来。注意，一定要快速，不然花瓣上会有黑疙瘩；按照上面的方法，把每个向日葵的脸都画出花瓣来；

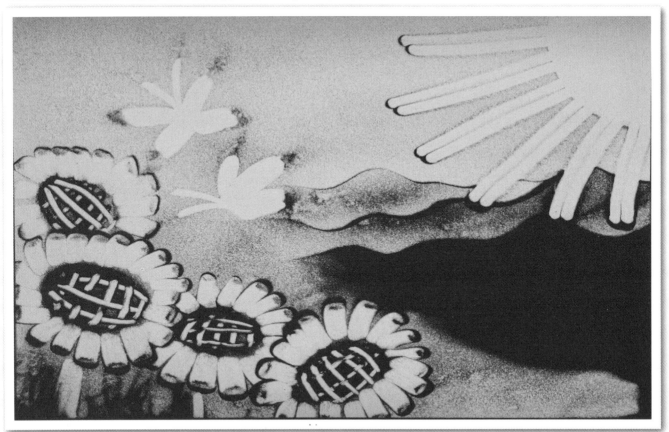

刮出两只蝴蝶。多么美丽的风景啊！

拓展练习

你一定很好奇这幅作品是如何表现出层层叠叠的关系的？作品灵活运用了铺沙，漏沙，拨沙，刮白等技法，越近的山越实，越远的山越虚，控制好每个山之间的渐变关系，运用刮白和深色部分形成对。你也可以学习这种处理方式，让画面变得更好看！

总结与思考

[说一说]

欣赏小伙伴的画面，说说草丛的不同姿态，鼓励孩子大胆地尝试沙画表现形式。

[想一想：延伸活动]

《原野》：鼓励孩子用多种形式表现美丽原野的不同造型。

[评一评]

这节课的沙画内容你学会了吗？

拓展作业完成得怎么样？来欣赏一下小伙伴的作品吧！

鲜花盛开

第四天

技法：抛沙　匀洒

知识目标　复习漏沙、铺沙、刮沙等沙画技巧，巧妙运用在画面中，使画面具有完整性。

能力目标　通过观察、分析，学习物体造型的应用，培养观察力。学习用沙画表现花卉形象使画面生动有趣。

素养目标　通过学习引导学生观察生活，了解艺术作品与自然的关系，培养学生热爱自然、热爱艺术的情感。
教学要点：学习抛沙、匀洒基本技法。

　　经历了几天的跋涉，优优来到了绿洲里的一间客栈里稍做休息，客栈前鲜花盛开，美丽的向日葵尽情地开放，笑盈盈地仿佛在跟优优问好！阳光将整个花园罩上了一层金光。伴着轻柔的春风，所有的花朵都在歌唱。

扫码看教学视频

沙画演示：《鲜花盛开》

匀洒铺底，用漏沙的方法，画出向日葵的脸。

拳眼漏沙表现花盘

在向日葵脸的边缘，用中指从里到外，快速刮出花瓣来。注意花瓣要包围向日葵的边缘；

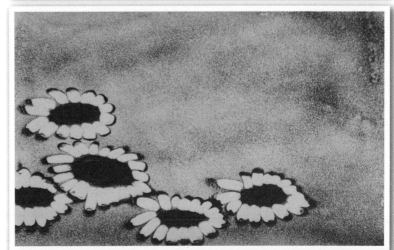

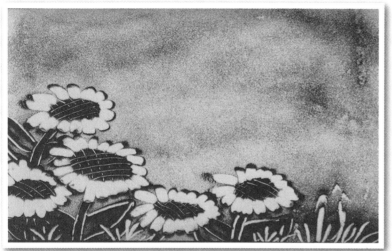

在向日葵的脸上画出交叉的横线和竖线，漂亮的脸蛋就绘画完成啦；按照上面的方法，把每个向日葵的脸都画出花瓣来，刮出枝干和小草做装饰。

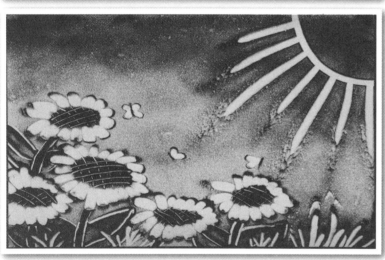

在画面右上角，刮出半圆的太阳，然后刮出直直的太阳光，暖暖的阳光播撒大地；用手指刮出形状不一的蝴蝶，鲜花盛开的美丽风景就绘画完成啦！

总结与思考

[说一说]

欣赏小伙伴的画面，说说花朵的不同造型，鼓励孩子大胆地尝试沙画表现形式。

[想一想：延伸活动]

《给妈妈的花束》。妈妈是世界上最伟大的人，她辛苦的养育我们，不求回报，你一定有很多感谢的话想对妈妈说。运用你这节课学过的知识，把你的心意化作一幅以花儿为主题的沙画作品，为妈妈献上最美丽的花束吧！

[评一评]

这节课的洒匀技法你掌握了吗？

拓展作业完成得怎么样？来欣赏一下小伙伴的作品吧！

拓展练习

鲜花朵朵盛开，这副美丽的作品结合了之前学到的所有技法，灵活熟练度运用才让这幅画看上去生动灵巧。白色的花瓣，灰色的背景，黑色的花心形成黑白关系三要素，让花朵跃然纸上。

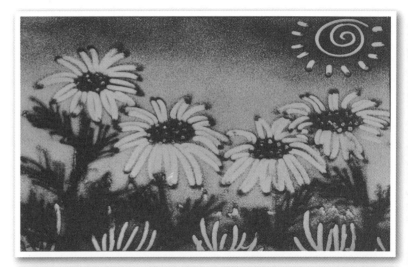

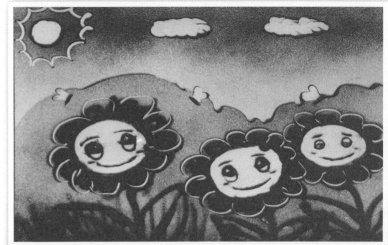

第五天

窗外小雨

技法：铺沙　刮沙

知识目标 了解窗户的造型特点，结合漏沙、铺沙、刮沙等沙画技巧以窗口为画面取景框表现窗外小雨的风景，掌握画面取舍和构图的方法。

能力目标 欣赏不同形状的窗外美景，强调取景的重要性，并通过取景框来取舍不同构图的同一处风景，领会画面构图、景物取舍的方法。

素养目标 通过欣赏窗外小雨的景色，引发学生美化生活的情感和善于捕捉生活中的美的意识。

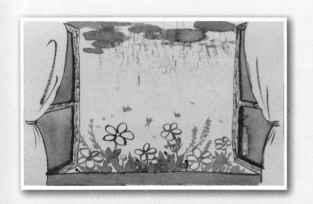

　　夜晚来临，夏夜闷热得令人窒息。窗外，一道道闪电划破了漆黑的夜幕，窗外下起了小雨。微风吹过，雨帘斜了，像一根根的细丝奔向花草、墙壁。雨水洒下来，各种花草的叶子上都凝结着一颗颗水珠，宛如一串串晶莹剔透的珍珠。

沙画演示：《窗外小雨》

勾洒铺底；用手指勾勒出窗帘轮廓并刮出窗帘纹理，记得将窗帘系起来哦；

勾画窗帘轮廓

用漏沙的方法，铺出窗台的厚度，用手指刮出窗台的质感；用小拇指侧面，抹出白云的形状；

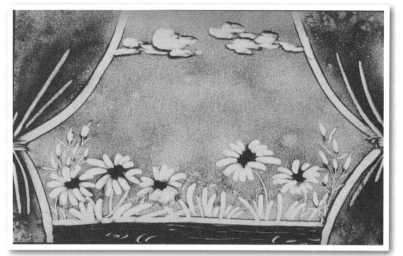

用手指由外向内刮画出花瓣，利用指甲细细的勾画出花干，接着用指腹轻轻划出一些小草丰富画面；用手指向上推，定下草丛的位置，利用指甲划出花苞和枝干、叶子；

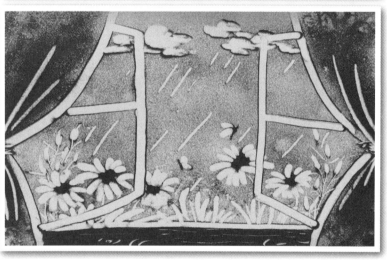

立起食指，用指甲尖在空中划几道线条，哗啦啦，下雨啦！

总结与思考

[说一说]

欣赏小伙伴的画面，说说你想象中窗外的景色是怎么样的呢？鼓励孩子大胆想象并表现出窗外的景色。

[想一想：延伸活动]

《窗外的景色》：窗户是房间的眼睛，通过这只眼睛我们每个人都能看到更加精彩的世界！透过窗户你们看到了哪些美丽的风景呢。赶快通过绘画的方式记录下来吧！

[评一评]

这节课的洒沙画技法你掌握了吗？

拓展作业完成得怎么样？拓展作业完成得怎么样？来看看别的同学完成得怎么样？

拓展练习

这幅作品体现了刮白技法的合理运用，窗户与砖缝的粗细对比，窗户内与外墙的疏密对比让画面在视觉上产生美感。

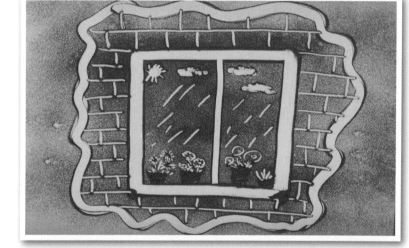

拉开窗帘看到了一个美丽的世界！窗内的细节刻画与窗外的景色形成了疏密对比，让画面更耐看。

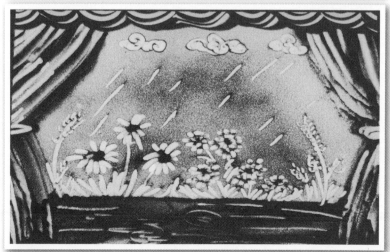

小树萌芽

技法：铺沙　刮沙

知识目标　复习沙画漏沙、擦画、刮沙等技法，创作一幅关于环保的沙画作品。

能力目标　通过观察、分析，学习用沙画表现环保的形象，开发学生的想象力，进一步加强对沙画技巧的掌握能力。

素养目标　通过学习使学生将艺术与生活相结合，体验自然美，在潜移默化中培养孩子的环保意识。

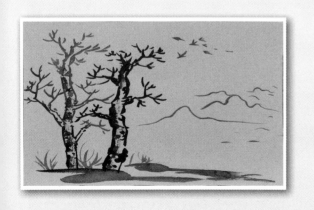

　　夏雨来得急，走得也快，转眼雨过天晴，万里无云。优优也离开了客栈继续开启他的快乐之旅。经过雨水的洗礼，清新的空气令人爽心悦目，万物绿意盎然，葱茏水嫩。白杨树绽出了嫩绿的新芽，树下被太阳晒蔫的小草，在雨水的滋润下，顶着晶莹的水珠儿，重新焕发出蓬勃生机。

沙画演示：《小树萌芽》

从右往左，匀洒铺底；

用手指勾勒出山坡的轮廓，五指并拢，用指腹擦除多余沙粒，运用相同方法绘画多层山坡，注意远进的对比表现山连绵起伏的波涛感；

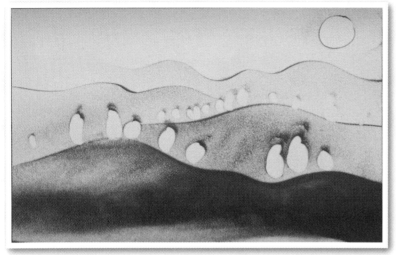

用手指由下往上刮画出树苗，注意近大远小的视觉关系，在画面右上角用食指绕圈擦出太阳；

漏沙，在草坪上添加萌芽，通过不断叠加和遮挡丰富画面；

刮沙，用大拇指由下往上刮画出叶子与枝干，与萌芽进行鲜明对比，使画面更加完整和谐。

拓展练习

看，小树在发芽！背景运用了拨沙手法形成沙漠的纹路，用刮白点缀画面。

[说一说]

欣赏小伙伴的画面，污染的环境是怎么造成的呢？怎么做才能让环境变得更加美丽呢？

[想一想：延伸活动]

《环保小使者》随着世界人口的增长和对自然资源不合理的开发和利用，接踵而至的是森林、草原、耕地的日益减少、物种灭绝、生态失衡、环境污染，导致环境质量的日益恶化。小朋友们应该怎么行动起来，保护大自然不再受伤害呢？开发你的小脑筋通过画笔来告诉我们吧！

[评一评]

这节课的沙画技法你掌握了吗？

拓展作业完成得怎么样？来欣赏一下小伙伴的作品吧！

第七天

热情沙漠

技法：铺沙　擦画　刮沙

知识目标　复习铺沙、擦画、刮沙等技法，完成一幅关于沙漠景色的沙画作品。

能力目标　通过观察、分析沙漠的景物，学习不同景物要如何表现，运用沙画技巧绘制一幅沙漠场景的作品。巩固对技法的掌握，训练技能的运用能力，从而培养学生对场景的表现能力和造型运用能力。

素养目标　通过创作让孩子感受爱上自然风光，明白世界之大，各处都是美景，让孩子爱上外出，爱上欣赏美景，让孩子从自然景物中获得美的体验。

　　天空显得格外的辽阔爽朗与透明，心情也显得格外畅快放松与悠然，带着热情上路，优优充满激情地走下去，沿途欣赏缤纷美丽的风景，几天的披星戴月，优优来到了热情的沙漠里，在火辣辣的太阳底下，大自然给这里铺上了一张黄色的地毯。风一吹，好像有人提起地毯在抖动，满天扬起尘烟。日近黄昏，优优眼前的沙漠呈现一派金色，无数道沙石涌起的皱褶如凝固的浪涛，一直延伸到远方金色的地平线。

沙画演示：《热情沙漠》

擦画：铺沙后用擦画法勾勒出沙丘轮廓，注意远处的沙丘要铺的比近处的沙丘薄一些，表现出沙漠连绵起伏的波涛感。

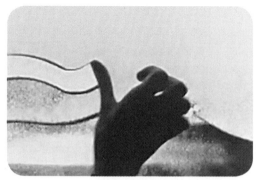

撒薄沙后大拇指刮出第二层沙丘轮廓并用大拇指将多余沙粒刮开。

在沙漠上长出了许许多多可爱的仙人掌，用漏沙表现仙人掌的外形，用指甲勾出仙人掌纹路；在画面左上角，用食指绕圈擦出太阳；

刮出小鸟，美丽的热情沙漠就绘画完成啦。

总结与思考

[说一说]

欣赏小伙伴的画面，说说你觉得沙漠哪里吸引你？如果可以，你想去哪里看看？

[想一想：延伸活动]

《沙漠大冒险》你和同学们一起来到了广阔的沙漠，这里的景物对你来说都是那么的新奇，聪明的你，一定有一份独特的旅行计划吧！将你的计划用沙画表现出来，和伙伴们一起分享。

[评一评]

这节课的沙画技法你掌握了吗？

拓展作业完成得怎么样？来看看别的同学完成得怎么样？

拓展练习

看，熟练地掌握绘制技巧，美丽的沙漠跃然纸上！运用漏沙技法，再点出圆形的太阳，将沙子扫出黑色的阴影面，看起来是不是更立体了？仙人掌可以使用先铺沙，再刮白，最后点沙的手法绘画哦。将路面用不同厚度的沙铺上几层，就展现出了画面的台阶感。小朋友也可以在自己的作品里试试哦！

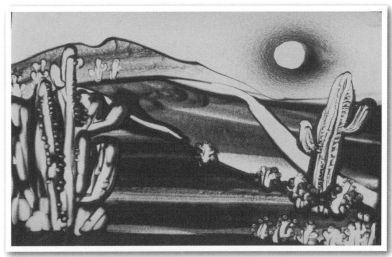

聪明的小朋友一定观察到了，这幅画就是上节课的"评一评"环节提到的，对比手法所体现的美感。广阔的沙漠和聚集在一起有大有小的仙人掌，让画面显得十足趣味。

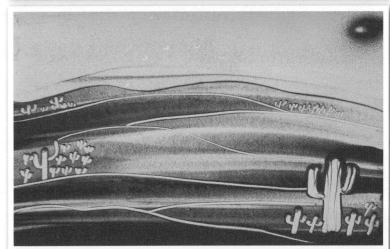

单元小结挑战

第一单元结束了，小朋友，你真棒！学习完了这个阶段的沙画旅行，有没有感觉自己对沙画很有兴趣了呢？给你设置一个小挑战，运用这一周的学习技法，绘制一幅沙画，可以请爸爸妈妈帮忙将绘制过程拍成小视频，与小伙伴们一起分享你的进步吧！

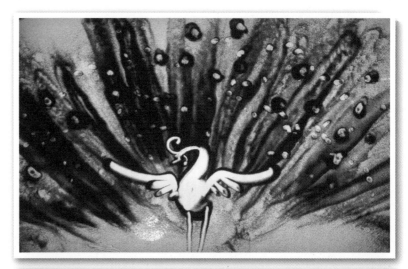

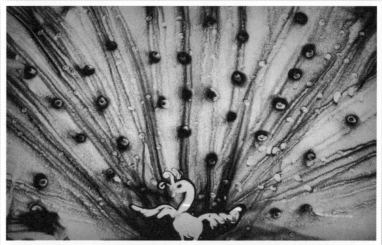

大雁带我去旅行

温情沙画

第八天

辽阔星空

技法：铺沙　刮画　旋沙

知识目标　复习铺沙，漏沙等技法，完成一幅关于星空的沙画作品。

能力目标　通过观察、思考星空画面的景物，学习不同景物要如何表现，运用沙画技巧绘制一幅星空作品。巩固对技法的掌握，训练技能的运用能力，从而培养学生对抽象主题的理解能力与表现能力。

素养目标　通过创作让孩子感受星空的辽阔，明白自己对于宇宙是渺小的，所以要更加努力发挥自己的价值，能够让自己成为独一无二的人。

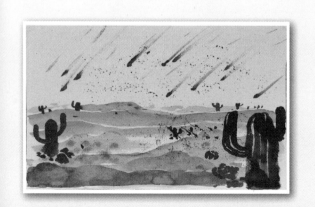

　　带着好奇和激动的心，优优乘沙漠之舟走了好久好久…很快夜幕降临了，优优和沙漠之舟不得不惊叹，这真是探险以来看到过最美的一次夜空了，天空中没有一丝的杂物，到处都是星星。银河挂满天空，在柔和的风中，每一颗星星都是那么的清晰和璀璨。每当一颗流星划过的时候，都会唤醒自己心中一个早已经被这世界的喧嚣遮蔽了的梦想。

扫码看教学视频

沙画演示：《辽阔星空》

从右到左，拨沙铺底；把拳头竖起来，从左到右，勾勒出沙漠形态来；注意远处的沙漠要铺的比近沙漠薄一些，表现出沙漠连绵起伏的波涛感。

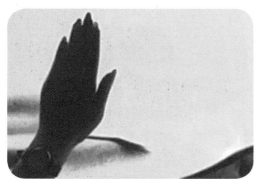

拳侧，也可以用掌跟刮沙，表现沙丘轮廓

左右手重复相同动作，表现重重叠叠的沙丘轮廓。

漏沙，在沙漠上长出了许许多多可爱的仙人掌，用漏沙表现仙人掌的外形，用指甲勾出仙人掌纹路；

漏沙表现仙人掌后，用指甲勾画出仙人掌细节。

漏沙表现流星

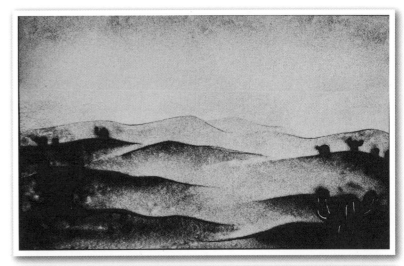

推沙，表现流星。

走沙，手指放轻松划出线条，天空下起了流星雨，每一颗星星都是那么的清晰和璀璨。

拓展练习

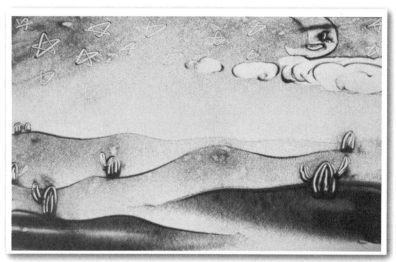

这幅沙画看起来是不是特别有朦朦胧胧的梦幻感？技巧在于掌控沙子的厚度与少量深色的对比。

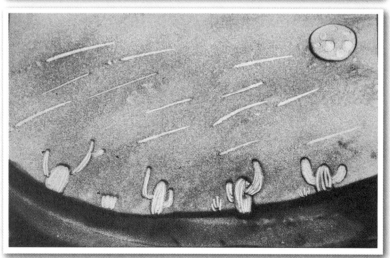

你或许会感到疑问：为什么地面不是平的？弧形的地面带给视者新奇的感受，就像带着全新的角度去眺望这一片星空，你也可以试试对画面刻板的地方进行小小的改造，或许会产生意想不到的效果！

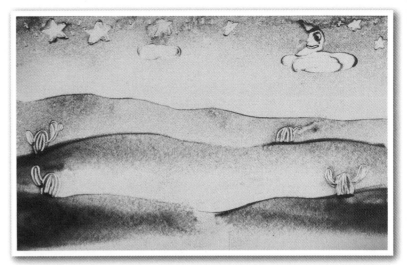

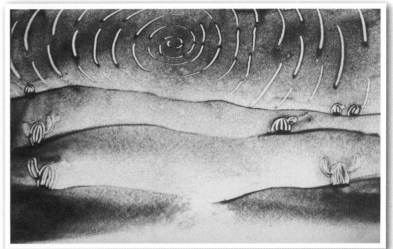

总结与思考

[说一说]

　　欣赏小伙伴的画面，说说你喜欢星空吗？你喜欢星星还是月亮，或者是璀璨的银河？

[想一想：延伸活动]

　　《星月的朋友》：每一天的夜晚都会来临。或许你曾经趴在窗台上欣赏夜空，想和夜空来一场对话。那时你在想什么？是想和夜空诉说你的喜悦，还是向夜空倾诉你的烦恼？或许你一直想和夜空做个朋友，画出你心目中的夜空吧。

[评一评]

　　这节课的沙画技法你掌握了吗？

　　拓展作业完成得怎么样？来看看别的同学完成得怎么样？

第九天

烛光摇曳

技法：铺沙　刮画　旋沙

知识目标 学习旋沙，刮画等技法，完成一幅关于城堡的沙画作品。

能力目标 通过观察、分析城堡的构造，学习运用变形，夸张等装饰手法绘制城堡的造型，培养学生的造型能力与创造能力，并对沙画技巧能有进一步的掌握。

素养目标 通过创作让孩子感受建筑的美感和创造的乐趣，体会建设工人的不容易，明白创造思维的重要性，培养学生热爱美，追求美的精神。

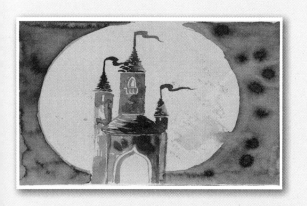

　　美丽的星空好似充斥着一股神秘的力量，优优和沙漠之舟仿佛充满了电，又鼓起干劲，继续前行了，走着走着沙漠的地平线上看到若隐若现的点点光芒，是烛光，这寂寥的沙漠怎会有烛光呢？好奇的优优激动的拿出了望远镜，眼前渐渐浮现出一片庄园。庄园中心围绕着的是一座城堡别墅，城堡最高的一座尖塔楼上面燃着点点烛光。那烛光仿佛是特地为人引路一般熊熊燃烧着…

沙画演示：《烛光摇曳》

铺沙，匀洒铺底；

刮画，勾勒出城堡的外轮廓，五指并拢，用指腹擦除多余沙粒；

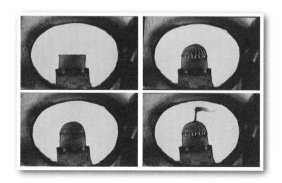

用指尖刻画城堡的细节例如：窗户、门等，丰富画面整体性；

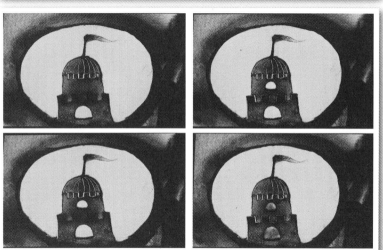

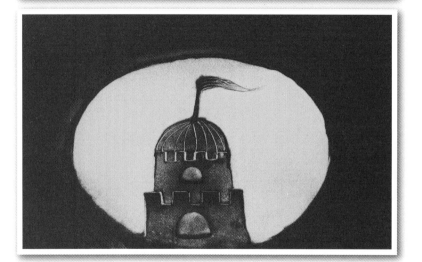

旋沙：从沙台的右下角，聚拢一些沙子，挥动手臂，并快速旋转手腕，让沙子利用惯性，形成一个圆弧状，绘画外轮廓光环效果，一幅漂亮的城堡就绘画完成啦！

拓展练习

看！这是一个带着烟囱的城堡！有的时候不用把物体全部画出来，选取它最有特点的部分进行刻画能让画面加更多分呢！

城堡外面的那一圈是什么呀？没错，那就是用旋沙技法绘制而成的，是不是让城堡看起来更有神秘感了？运用一些小技巧，让你的画面更出色！

总结与思考

[说一说]

　　欣赏小伙伴的画面，说说你想住在什么样的城堡里？城堡是什么样的外形？

[想一想：延伸活动]

　　《超级建筑师》：小朋友，快醒醒！你的城堡设计方案被沙画王国的国王选上啦，他希望你能够作为建筑师为沙画王国设计一个独一无二的城堡，入选的话可以沙画王国首都景点一日游哦！你敢挑战这份设计委托吗？

[评一评]

　　这节课的旋沙技法你掌握了吗？

　　拓展作业完成得怎么样？来欣赏一下小伙伴的作品吧！

第十天

铃声响起

技法：旋沙　刮画

知识目标　复习旋沙，刮画等技法，完成一幅关于铃铛的沙画作品。

能力目标　通过观察、分析铃铛的构造，学习运用添加、夸张等装饰手法绘制铃铛的造型，培养学生的想象力与造型能力，并对沙画技巧能有进一步的掌握。

素养目标　通过创作让孩子感受创造的乐趣，使孩子乐于创造，能够发挥想象力，敢于表现内心的想法，能够将内心的想法化为现实的创作。

　　收起望远镜，优优和沙漠之舟飞快前进着。听到一阵铃声，向庄园门口前进，只见一位远途而归的老伯在整理行装，手上拿着一个神奇的大铃铛，在好奇的优优一番请教之后得知，原来这就是驼铃呀…

沙画演示：《铃声响起》

旋沙，聚拢沙子，挥动手臂，并快速旋转手腕，形成一个圆弧状铺垫背景；

旋沙铺底

刮画，在画面上方绘画手的结构，在画面中心点绘画铃铛大轮廓；

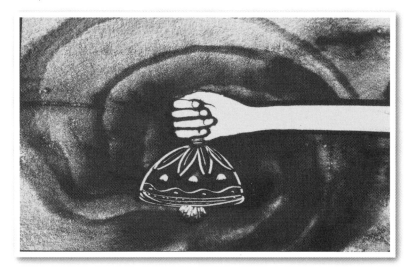

手指交替使用勾画铃铛装饰细节后勾
洒细沙柔和画面。

使用指尖给铃铛添加装饰，可以应用点、面、线进行丰富，"叮铃˜"美妙的铃声响起啦！

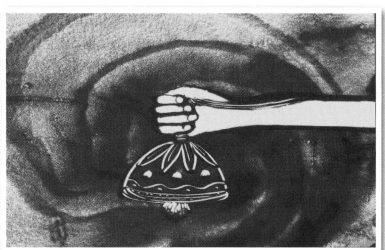

总结与思考

[说一说]

欣赏小伙伴的画面，说说你喜欢怎样的铃铛，上面有什么样的装饰？

[想一想：延伸活动]

《铃铛叮铃铃》：叮叮当，叮叮当，铃儿响叮当！这是一首十分熟悉的歌曲，如果你是圣诞老人，你会挂上什么样的铃铛呢？不妨来自己设计一个，和小伙伴们比一比，谁设计的铃铛最独特，最有趣！

[评一评]

这节课的旋沙技法你掌握了吗？拓展作业完成得怎么样？来看看别的同学的作品吧！

各式各样的铃铛，多么奇妙，同学们在造型和花纹上大胆突破，让作品更有想象力吧！

拓展练习

可以像图上的铃铛作品一样，使用沙画技法为你的铃铛绘制衬托用的背景哦。

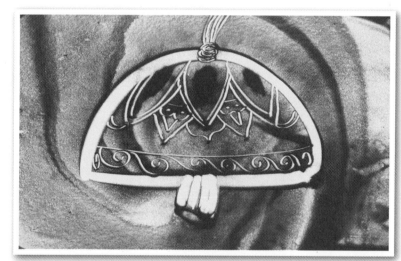

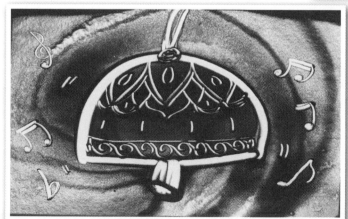

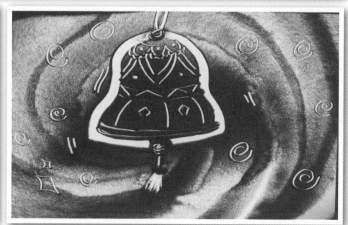

第十一天

快乐晚餐

技法：漏沙　刮白

知识目标 进一步学习铺沙、刮画等技法，完成一幅关于晚餐的沙画作品。

能力目标 通过观察餐桌上食物的摆放、食物的特征以及桌布的纹样，用沙画表现美食，培养学生的画面表现能力、观察能力与运用能力。

素养目标 感受温馨晚宴氛围，培养孩子开朗热情的良好个性品质。

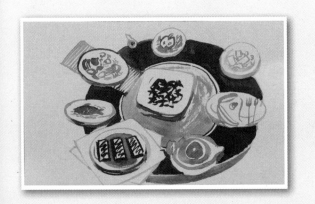

　　优优进了庄园。庄园里非常热闹，一片欢声笑语，大家都在忙碌着。庄园的主人得知优优到来，邀请优优参加庄园的晚餐宴会，晚宴上的美食琳琅满目，香味四处弥漫。

扫码看教学视频

沙画演示：《快乐晚餐》

漏沙，将手向上抬起以中心位置进行漏沙，大范围进行铺底；

五指并拢，用指腹擦除多余沙粒，留下椭圆形桌面；

食指腹勾画出餐桌桌面

刮画，在桌面的基础上勾画美味佳肴，有美味的烤鱼、热腾腾的浓汤、香味扑鼻的烤鸭等等；

抹沙，用指腹抹出各种美食

综合使用抹沙和勾画技法表现各种美食

用指甲刻画菜肴细节及桌面纹样；

刮沙刮出桌布轮廓

勾画出桌布纹理装饰

铺沙，均匀铺底勾勒出桌布形状，将多余部分擦除，一顿美味的佳肴就制作了，赶快动起你的小手和我一起行动起来吧！

拓展练习

　　哇，有中餐，有西餐，你喜欢哪一种？别忘了给你的食物配上精致的餐具哦！在刻画食物的过程中要注重刮白手法的运用，如何使你的食物香气扑鼻，就要看你的技法掌握有多熟练啦。

总结与思考

[说一说]

　　欣赏小伙伴的画面，说说最喜欢什么食物，食物的特点是什么，如何使用沙画技巧让食物看起来更美味？

[想一想：延伸活动]

　　《我是大厨》：你看过《神厨小福贵》吗？里面的菜肴五花八门，令人目不暇接，你是否也曾经看着小福贵精妙的手法，想象自己也能做出令人大吃一惊的美味佳肴？今天，你就是一品大厨，你要为观众们表演制作名菜，来展示你的实力吧！

[评一评]

　　这节课的沙画技法你掌握了吗？拓展作业完成得怎么样？来看看别的同学完成得怎么样？

舞动时光

第十二天

技法：漏沙　刮白

知识目标　复习沙画漏沙，横铺，擦画，刮沙等技法，完成一幅关于舞蹈的沙画作品。

能力目标　通过观察、分析，学习人物动作与神态的表现方式，学习用沙画表现人物动态的形象，培养学生的观察力对沙画技巧能有进一步的掌握。

素养目标　通过创作让孩子能够感受动态动作的美感从而培养孩子对舞蹈的兴趣，使孩子能通过舞蹈获得愉悦的感情体验。

　　晚餐宴会过后，庄园的主人举办了一场热闹的篝火晚会。优优第一次参加篝火晚会，别提有多激动啦。许多人穿着漂亮的服饰载歌载舞，优优也迫不及待地想加入了！伴随着动听的歌谣，优优和庄园的朋友们手拉着手，围着火堆跳起了欢快的舞蹈，一起度过了难忘的时光。

沙画演示：《舞动时光》

横铺，拨厚沙铺底均匀铺满画面；

食指勾画细节

刮画，刻画火把固定中心位置，从而设计人物位置安排；

刮画篝火

刮画，画出人物大概形态框架结构，结合点、面、线勾勒人物细节，注意画面结构，画面前面的人物要绘画的更加细致；场景人物主要元素的空间安排也十分重要，依次根据空间顺序绘画人物框架，注意人物形态的多样化，丰富的形态更能凸显出舞动时光的欢快气氛；

漏沙，绘画出人物五官形态，结合指甲盖进行调整，丰富的神态表现也会起到画面点睛之笔的作用哦；

刮画，可以用食指的指甲划出人物服装细节及背景装饰，及时调整画面细节；

使用大拇指的指腹绕圈擦出太阳，快瞧，他们是如此的欢乐呀，是不是想要跟着一起舞蹈起来了呢！

拓展练习

看！篝火，骆驼，仙人掌，鸟儿，太阳……这么丰富的元素是怎么组合在一起而不显杂乱的呢？技巧在于掌握画面的物体占比，以及物体以颜色，虚实来区分。

总结与思考

[说一说]

欣赏小伙伴的画面，说说最喜欢什么样的动作，让孩子大胆表现人物动态。

[想一想：延伸活动]

《创意舞台show time》灵活运用你的想象力，如果让你来打造一个属于你的创意舞台，你会邀请谁来跳舞？是你的朋友，还是小精灵，小矮人，或者是骆驼，仙人掌？舞蹈动作是什么样的？是欢快的，还是优雅的？舞台有哪些设施？……一切尽由你来创造！

[评一评]

这节课的沙画技法你掌握了吗？

拓展作业完成得怎么样？来看看别的同学完成得怎么样？

第十三天

感恩的心

技法：铺沙 擦画

知识目标 进一步学习的铺沙，擦画等技法，学习如何将多个画面结合，能够完成一幅结合多个场景的沙画作品。

能力目标 通过观察，思考如何在一张画上体现多个场景，考虑如何将多个场景体现得和谐统一，学习使用沙画技法把多个场景用特殊的手法绘制成一幅沙画，培养对场景的概括能力和结合能力。

素养目标 通过学习，使学生明白生活中许多事情值得感恩，从而培养学生懂得感恩的良好品质。

　　篝火晚会真开心啊！优优想起了这一路的经历，不由得感叹。沙漠之舟是优优旅途中最好的伙伴；绿洲里的客栈让优优在跋涉之余，能够停下来休息，欣赏美丽的景色；辽阔的星空让这趟沙漠之旅充满了无限的惊喜；庄园的主人热情好客，招待优优一顿丰盛的晚餐……优优心中充满了感激，感谢这一切，让这趟旅行收获了无数喜悦与温暖。

沙画演示：《感恩的心》

铺沙，拨薄沙铺底均匀铺满画面；

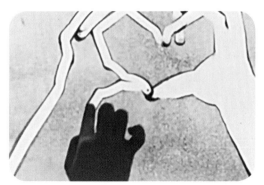

勾画和刮沙结合表现另一只手臂

刮画，勾勒出手的外轮廓，注意手指的穿插关系，我们应该从前面的手指开始点画起，固定大概位置再去点画后面的手指，这样可以使得手指的结构关系明确。两只手的中心要留出爱心的形状，突出主题；

刮画，绘画背景物体例如：长长的桌布、美味的食物、温暖的蜡烛等，小朋友也可以开动小脑筋设计充满"爱"的背景哦；

漏沙，绘画出人物头发和身体，使用大拇指的绕圈擦出人物脸蛋，结合刮画划出身体具体装饰，原来是庄园的主人热情好客，招待优优一顿丰盛的晚餐；

用拇指擦出爱心，装饰画面，表达出优优心中感恩的心。

勾画和刮沙推出爱心形象

拓展练习

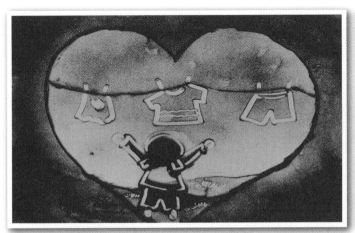

　　画面中的爱心里画着作者想要说"谢谢"的人……噢，画面上的是一位妈妈，她正在晾衣服，生活中的小细节都值得被感谢。用扫沙手法扫出一个爱心，使得爱心内外能够形成颜色的对比，这样就更能衬托出画面的主要内容啦。

总结与思考

[说一说]

　　欣赏小伙伴的作品，说说生活中有哪些事情、那些人值得你感恩？为什么呢？

[想一想：延伸活动]

　　《我想对你说声谢谢》生活中你遇到了什么让你想要感恩的事？是妈妈早起为你准备的早餐，是老师在深夜批改试卷的身影，还是环卫工人为了世界更加美丽而付出的汗水……世界上有那么多值得我们说声"谢谢"的事情，将你印象最深的人或者事情用沙画表现出来吧！

[评一评]

　　这节课的沙画技法你掌握了吗？

　　拓展作业完成得怎么样？来看看别的同学完成得怎么样？

第十四天

多彩梦想

技法：铺沙　刮白

知识目标　进一步学习的刮白，漏沙等技法，学习如何用沙画体现不同的人物职业，能够完成一幅含有不同职业人物的沙画作品。

能力目标　通过观察，思考如何通过服装，动作，神情体现一个角色的职业特征，思考如何把握角色的动作特点，学习使用沙画技法将多个不同职业的角色制成一幅沙画，培养对人物造型的表现能力和观察能力。

素养目标　通过学习，使学生明白追求梦想的美好，让学生能够有自信心，拥有向着目标勇往直前的精神。

　　晚会结束后，大家都玩累了，纷纷进入梦乡。可优优还睡不着，他在床上躺着，回顾这多姿多彩的一天，他想到了为他们准备晚餐的厨师，想到了晚会上弹奏优美音乐的乐师，想到了舞姿优美的舞者，大家都是不同的职业，过着不同的生活，怀着不同的梦想。你的梦想是什么呢？是否也是那样的精彩？想着想着，优优睡着了，做了一个悠远绵长的梦……

沙画演示：《多彩梦想》

铺沙，从上到下拨薄沙铺满画面；

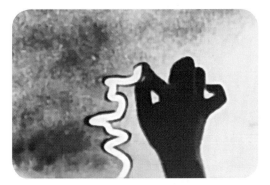

食指勾画烟雾轮廓

刮沙，用手指擦出线条丰富画面趣味性；使用大拇指的绕圈擦出人物脸蛋及四肢形态，用指甲盖勾勒细节，使人物形态与背景进行更好的区分；

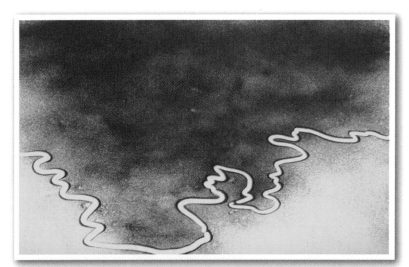

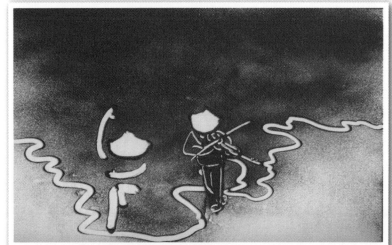

漏沙：拳头竖起来，用漏沙技法勾勒出头发、服装及五官。弹奏优美音乐的乐师和舞姿优美的舞者就绘画完成啦；

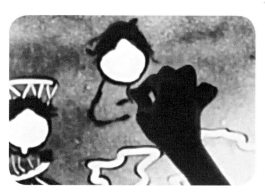

漏沙和捻沙结合头发和衣物

刮沙，用指甲盖绘画跳跃的音符和弯曲的五线谱，在空白处画出小圈装饰画面，大小不一的装饰，使画面更具有整体性和趣味性。

拓展练习

　　哈哈哈，这幅画面太喜感了！你是不是也曾经想过自己能够成为亿万富翁呢？将钱画得越多越好，越夸张的画面内容越生动！

总结与思考

[说一说]

　　欣赏小伙伴的作品，说说你的梦想是什么？你准备怎么做让你与你的梦想更近一步？

[想一想：延伸活动]

　　《另一个我》或许在梦里，或者某个平行世界，你在做着与现在不同的工作，或许你是大公司的老板，过着滋润的生活，或许你只是个不起眼的普通员工，但是依然在为了让生活变得更美好而不断努力……每段人生都是独一无二的，用沙画画出另一个你的人生吧！

[评一评]

　　这节课的沙画技法你掌握了吗？

　　拓展作业完成得怎么样？来看看别的同学完成得怎么样？

单元小结挑战

时间过得真快，第二单元的旅程也要结束了！小朋友，因为有你，优优的沙漠之旅变得更加奇妙有趣！你喜欢和优优一起体验沙画之旅吗？再给你一个新的挑战：说一说，经过这一周学习，你学会了什么？明白了什么道理？将你的学习成果与爸爸妈妈分享，让爸爸妈妈和你一起完成一幅沙画作品吧！

教师节

人物表现

手部表现

静物鱼缸

静物花瓶

诗词沙画

第十五天

《春晓》

孟浩然

技法：多种沙画技巧

知识目标　复习使用沙画漏沙，擦画，刮沙等技法，将我国古典诗词的题材以沙画形式进行表现。

能力目标　通过结合已学的多种沙画技巧绘画《春晓》，感受不同形式的沙画表现形式。

素养目标　通过展现美术教育的多样性与趣味性，充分发挥学生的想象力和创造力，让学生拥有一双发现美的眼睛。

　　一个暮春的早晨。天空已洒下第一缕阳光，朦胧的大地仿佛罩着一层轻纱，一声鸟鸣划破了优优的梦境，优优悄悄走出门，走在一排排绿树遮掩下的小路上，发现满地都是被昨夜风雨打下来的落花。这让优优想起了孟浩然的诗句：春眠不觉晓，处处闻啼鸟。夜来风雨声，花落知多少。

扫码看教学视频

沙画演示：《春晓》

用漏沙或拨沙技法勾勒出两片叶子的形状。

用大拇指将多余沙粒拭去

刮画，使用大拇指将多余沙粒擦拭，保持画面整洁，勾勒出叶子的外轮廓，用指甲盖勾出中心线条；

推沙或者刮沙技法表现叶子外轮廓上的缺口，并用指尖勾画叶脉。

漏沙，勾出细长枝干，注意枝干的与叶子的穿插关系

匀洒铺底画面

洒薄沙柔和画面

刮，使用大拇指的指腹绕圈擦出太阳。

抹沙抹出太阳

指尖点画

总结与思考

[说一说]

欣赏小伙伴的画面，春天来了，小朋友都知道哪些关于春天的古诗呢？

[想一想：延伸活动]

《春天来了》春天是一个美好的季节，是万物复苏、万树萌绿、绿草如茵、百花争艳的生机蓬勃的季节，它给大自然带来了无穷无尽的美。

请用沙画的多种形式来表现美好的春天吧！

[评一评]

这节课的沙画技法你掌握了吗？

拓展作业完成得怎么样？来看看别的同学完成得怎么样？

《咏鹅》

骆宾王

第十六天

技法：漏沙　刮沙

知识目标　了解天鹅的基本形态与特征，能运用漏沙，刮沙的沙画技巧进行设计，表现出一幅优美的沙画图。

能力目标　通过教学，激发学生的动手能力，让学生对于翅膀层次感的表达有所了解。

素养目标　培养学生的审美能力、动手能力与创造能力，并通过白鹅与芦苇，激发学生爱护环境、保护大自然的意识。

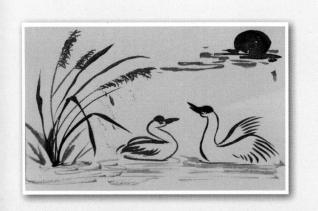

微风吹过，优优望向河边。瞧，有两只大白鹅在水面上游着，橘红色的嘴，圆圆的脖子，浑身雪白雪白的，渐渐远去，像一艘白色的帆船。这时的优优脑海里不禁想起"鹅，鹅，鹅，曲项向天歌。白毛浮绿水，红掌拨清波。"

沙画演示：《咏鹅》

漏沙：拳头竖起来，用漏沙技法勾勒出鹅形态来形成倒"s"形；

漏沙技法表现鹅的身体

漏沙，继续用漏沙表现出椭圆形的身体和翅膀，从里到外漏沙表现翅膀的层次感；

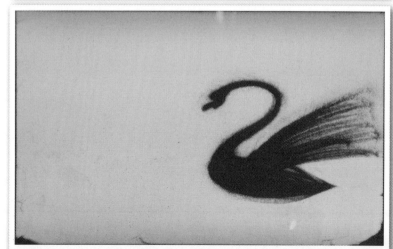

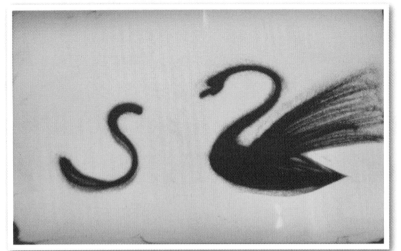

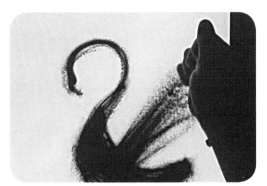

漏沙技法表现鹅的翅膀

刮，使用大拇指的指腹绕圈擦出太阳；

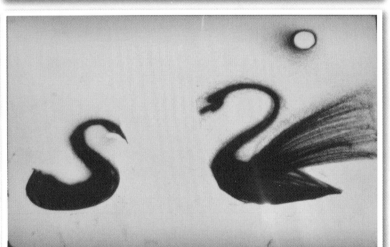

漏沙，左右轻洒画出倒影及芦苇，瞧，两只可爱的大白鹅就绘画完成啦。

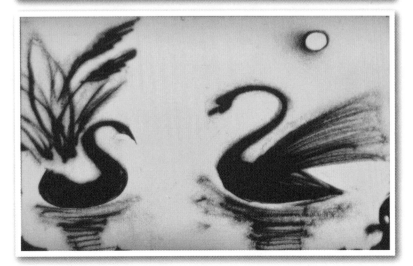

拳眼漏沙表现水草

116

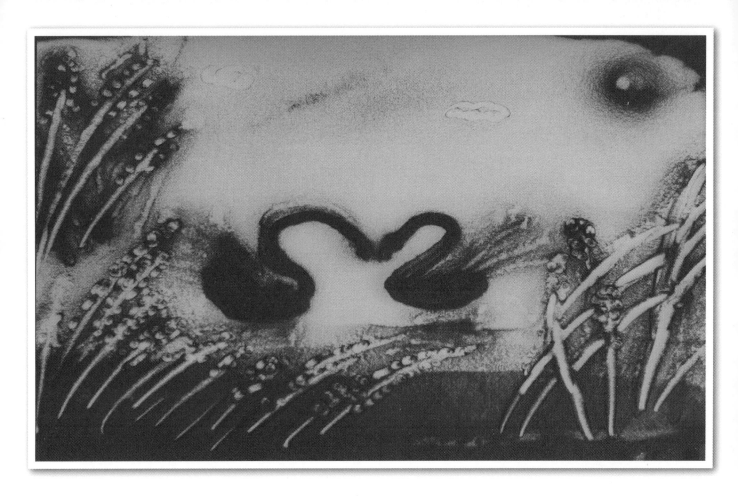

总结与思考

[说一说]

　　欣赏小伙伴的画面，天鹅羽毛的层次感是怎么表现出来的呢？画面中的芦苇有起到什么作用？

[想一想：延伸活动]

　　《鸳鸯戏水》千百年来，鸳鸯一直是夫妻和睦相处、相亲相爱的美好象征，请同学们运用学会的天鹅的动态表现，来绘制出一幅鸳鸯戏水图吧。

[评一评]

　　这节课的沙画技法你掌握了吗？

　　拓展作业完成得怎么样？来看看别的同学完成得怎么样？

第十七天

《草》

白居易

技法：铺沙　刮沙　走沙

知识目标　复习铺沙、刮沙、走沙等技法，合理安排画面关系，构思出一幅盎然春天的小草图。

能力目标　通过讨论、观察、分析等学习活动，激发学生的动手能力，让学生对于沙画表现方式有所了解，能独立制作出有特色的作品。

素养目标　培养学生的动手能力，提高学生美术鉴赏能力，养成敏于观察的生活习惯，并从中感知小草的顽强意志。

　　春天来的好快，悄无声息、不知不觉中，草儿绿了，枝条发芽了，遍地的野花、油菜花开的灿烂多姿，一切沐浴着春晨的曙光，在春风中一位牧童正骑着牛儿在墨绿的草地上，悠哉地吹着笛子仿佛正映照着"离离原上草，一岁一枯荣。野火烧不尽，春风吹又生"句子吧。

沙画演示：《草》

铺沙，从右到左，拨薄沙铺底；

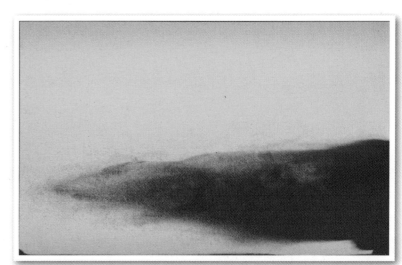

刮沙，用食指绘画出牛的外轮廓，五指并拢，用指腹从右到左刮出牛的形态来；

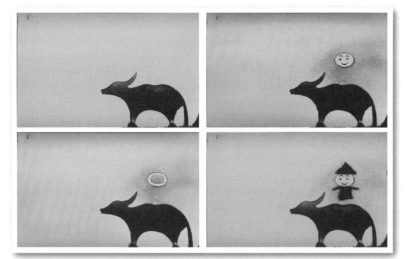

推沙表现脸部细节

使用大拇指的指腹绕圈擦出人物头部，漏沙绘画人物五官、斗笠及服装，根据人物大小擦出四肢形态

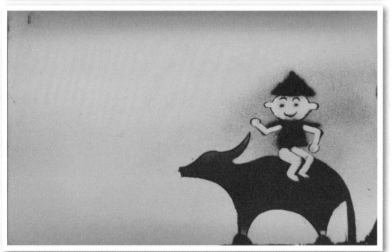

左上角从左到右，拨沙铺底；把拳头竖起来，勾勒出山形态来；注意远处的山要铺的比近山薄一些，表现出远山的效果；

拔沙并用掌跟刮出远处山峦轮廓

走沙，绘画出芦苇枝干，左右轻洒画出芦苇，是不是充满诗情画意呢！

总结与思考

[说一说]

欣赏小伙伴的画面，说说在生活中还看见过什么表现出生命的顽强意志的事物。

[想一想：延伸活动]

《生命的顽强》顽强，是人们一生不可少的因素。白居易的《草》就描绘出了小草生命力的顽强，在我们生活中还有砖缝里顽强生长的小苗，

绝境中奋力求生的飞蛾，这一幅幅动人的画面无不展示着它们对生命的热爱，往往会给我们带来心灵上的震撼。请同学们记录下自己看见过的顽强生命，歌颂生命的美丽吧。

[评一评]

这节课的沙画技法你掌握了吗？拓展作业完成得怎么样？来看看别的同学完成得怎么样？

18

第十八天

《悯农》

李绅

技法：刮沙

知识目标 复习使用沙画漏沙，擦画，刮沙等技法，完成一幅与经典诗词结合的沙画作品。

能力目标 通过观察、分析，学习用沙画表现人物动态的形象，培养学生的观察力对沙画技巧能有进一步的掌握。

素养目标 通过学习使学生明白劳动的艰辛，劳动果实的来之不易，从而培养学生节约食物，不浪费的良好习惯。

　　温和的春天过去了，夏天迈着炎热的脚步来临了，优优在树荫下乘凉，瞧见了前方的农民正在烈日下吃力的耕作，汗珠顺着他们的脸颊两侧滑落，浇灌着土里的禾苗，优优望着农民伯伯辛勤劳动的背影，不禁感慨万千的吟诵出：锄禾日当午，汗滴禾下土…

扫码看教学视频

沙画演示：《悯农》

匀洒铺底；

刮沙，用食指绘画出农民伯伯的外轮廓，结合漏沙绘画斗笠及服装，五指并拢，用指腹擦除多余沙粒；

漏沙绘画服装

扫除轮廓以外的多余沙粒

漏沙，绘画粗壮的铁锹及细长的稻草；

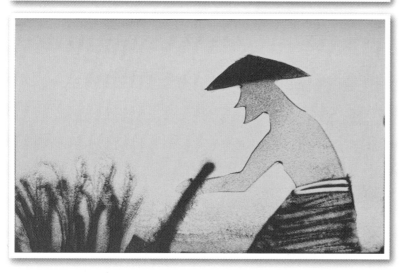

左上角运用食指绕圈擦出或者使用大拇指的指腹运用转圈的方式擦出太阳；

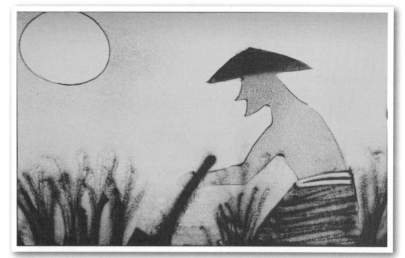

刮沙，用指甲盖擦出沉甸甸的麦穗。望着农民伯伯辛勤劳动的背影。

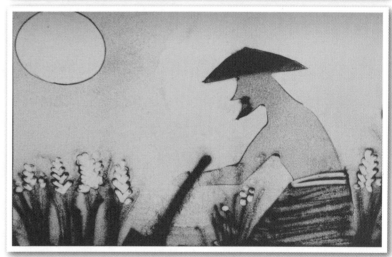

总结与思考

[说一说]

欣赏小伙伴的作品，说说你心目中农民伯伯的形象是什么样的呢？

[想一想：延伸活动]

《拾穗者》从中华民族的传统美德，在烈日当空的正午，农民仍然在田里劳动，虽然伸着朴素，但是他们有颗纯朴善良的心。正因为有了他们，生产出五谷杂粮，供我们享用，也让我们明白了劳动的艰辛，劳动果实来之不易，让我们更应该节约食物，不浪费。运用沙画绘画出你眼中农民伯伯最美丽的瞬间吧！

[评一评]

这节课的沙画技法你掌握了吗？拓展作业完成得怎么样？来看看别的同学完成得怎么样？

第十九天

《画》

道 川

技法：铺沙　刮白

知识目标 学习使用沙画铺沙，刮沙等技法，完成一幅与经典诗词结合的沙画作品。

能力目标 通过观察、分析，学习人物动作与神态的表现方式，学习用沙画表现人物动态的形象，培养学生的观察力对沙画技巧能有进一步的掌握。

素养目标 将沙画与经典诗词结合，突出美术教学的趣味性与综合性，激发学生的创作热情。

　　优优站在山脚，抬眼望去，只看见重重叠叠的远山次第向天边延伸过去，近处清晰可辨，远方渐渐模糊起来，消失在遥远的天边处。山与山之间，是一层浓而厚的云雾，只见山头，不见山脚。这应该就是诗人道川笔下"画"的一番景象吧。

沙画演示：《画》

匀洒铺底；

勾画出诗人身体外轮廓

漏沙表现衣服

大拇指刮沙刮开人物轮廓外边的沙粒

用食指刮开人物轮廓外边的沙粒

用手撑扫除沙粒

食指勾画脸部五官

　　刮画，勾勒人物形态框架结合漏沙将帽子及服装进行加重，用手指将多余部分进行擦拭，用指甲盖较细的地方绘画五官及刻画细节；

　　右往左推动铺沙，利用小拇指弹出沙子运用手指整理外锋利的轮廓，将多余沙子清理干净，保持画面整洁，使用相同的方式绘画第二层山，要注意手指动作需要较轻，保持第一层山的形态不被破坏，表现出高山的险峻；

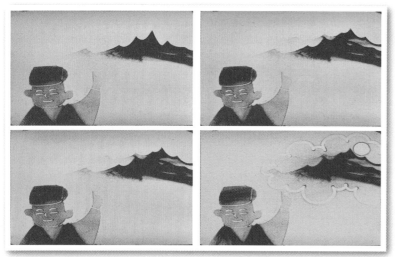

大拇指勾画远山外轮廓泡泡形象

铺沙，再次铺沙运用拇指绘画弯曲线条绘画气泡云朵，在山的右上角运用食指绕圈擦出太阳，诗人道川笔下"画"的一番景象就绘画完成啦。

扫除多余沙粒

总结与思考

[说一说]

　　欣赏小伙伴的作品，说说你认为诗人道川描述的是一幅什么样的画呢？诗人想抒发的情感是什么呢？

[想一想：延伸活动]

　　《画中的画》你眼中道川描述的画是什么样的一番景象呢？可能是安静惬意的或是春意盎然，每个人的理解都有所不同，快动起手，绘画出你心中的"画"吧！

[评一评]

　　这节课的沙画技法你掌握了吗？拓展作业完成得怎么样？来看看别的同学完成得怎么样？

《静夜思》
李白

技法：铺沙　擦画

知识目标　进一步学习刮沙、擦画等技法，完成一幅体现思乡之情的场景沙画作品。

能力目标　学习使用沙画技法和对比的手法体现画面情感，培养对人物的共情能力和对画面整体风格的把握能力。

素养目标　通过学习，使学生能够体会独在异乡的心情，从而对自己的故乡更加珍惜，培养热爱家乡的感情。

　　优优继续在梦境里旅行。时光如飞箭，天气渐渐转凉，树叶开始飘落，原来是秋天到了。优优惊讶地发现，自己穿越到了唐代，还遇见了大诗人李白！李白告诉优优，他流浪在他乡，经过了贫困和失败，对故乡充满了思念。窗外皎洁的月光洒在窗户上，地上就像泛起了一层霜，优优与李白一起望着天上那一轮明月，也不禁思念起自己在远方的爷爷奶奶……

沙画演示：《静夜思》

匀洒铺底；从左到右，拨沙铺底；把拳头竖起来，从右到左加重铺底，表现山的层次关系；

扫沙扫除多余沙粒

撒薄沙后刮出第二层山峦轮廓并将多余沙粒扫除。

刮出第三层山峦轮廓

在上方使用大拇指的指腹绕圈擦出圆圆的明月

刮沙，勾出画面框架，五指并拢，用指腹将框架外多余部分擦除

拳侧刮沙刮出窗户边框

铺沙，从沙台的右下角，聚拢一些沙子，挥动手臂从右下角往上铺沙，用指腹擦出窗户倒影，注意保持画面的整洁；

撒薄沙，用指腹擦出窗户倒影。

铺沙，铺出窗帘轮廓并刮出窗帘褶皱，记得将窗帘系起来哦，左右相互对称；

拇指勾画出窗帘造型

撒薄沙

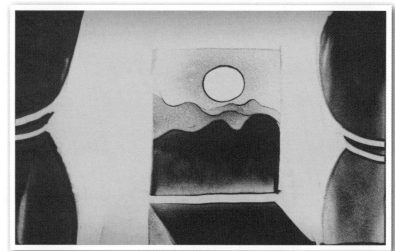

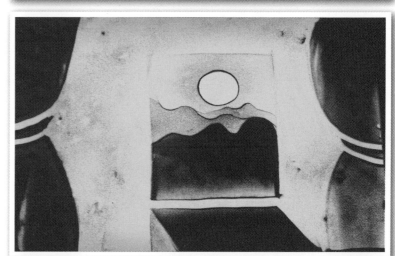

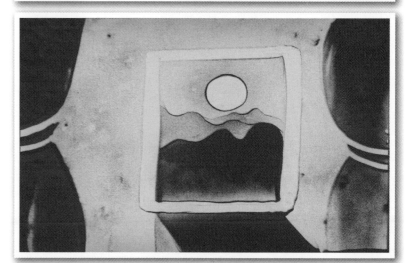

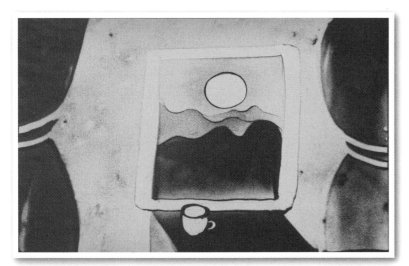

刮画和勾画结合表现桌上的茶杯

采用：刮沙、摔沙或手指点沙等多种方法，丰富背景的纹理，看着窗外皎洁的月光撒在窗户上，不经有感而发诗人李白对故乡充满了思念。

总结与思考

[说一说]

欣赏小伙伴的作品，说说你的故乡是哪里？有什么别人没有的特别之处？故乡给你印象最深的是什么？

[想一想：延伸活动]

《那是我美丽的故乡》每个人的故乡都是独一无二的。或许它偏僻，或许它是个巴掌儿大的小地方，但因为你在那出生，你在那成长，这不够大也不够美丽的地方，也有了别的地方无法比拟的独特之处……你爱你的故乡吗？用沙画画出你的故乡的魅力，让小伙伴们瞧瞧！

[评一评]

这节课的沙画技法你掌握了吗？拓展作业完成得怎么样？来看看别的同学完成得怎么样？

拓展练习

夜空高挂的月亮，流淌的小河，一望无际的原野，伫立着的小亭……这幅画是不是让你一眼就感受到了思乡之情呢？这一道河流可谓是点睛之笔，让整个画面如梦似幻。

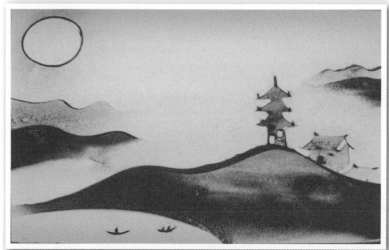

远处的亭子和连绵起伏的山坡，颇有诗情画意。灵活运用沙画技巧，你也能做到。

《梅花》

王安石

技法：铺沙　刮白

知识目标　学习铺沙、刮沙等技法，尝试创作一幅关于梅花的沙画作品。

能力目标　通过观察、分析，学习梅花形状的表现方式，培养学生的观察力。

素养目标　感受艺术作品中梅花的象征意义，进一步了解艺术作品与自然的关系，培养学生热爱自然、热爱民族艺术的情感。

寒冷的冬天到来了，窗外的梅花吸引了优优的目光。那几枝梅花，正冒着严寒独自盛开。朵朵梅花仿佛传来阵阵的香气。不禁感慨万千的吟诵出：墙角数枝梅，凌寒独自开。遥知不是雪，为有暗香来"。

沙画演示：《梅花》

刮沙，五指并拢，用指腹从右到左刮出山的形态来；

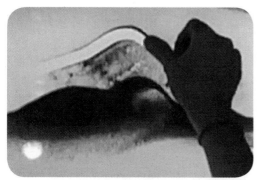

大拇指擦出第二层山形

铺沙，从右到左，拨薄沙铺底；擦画，使用大拇指的指腹绕圈擦出太阳；

漏沙，画出梅花的枝干，在绘画中注意枝干下方粗末端尖的形态特征；

漏沙漏出梅花枝干

刮画和抹沙结合表现梅花花骨朵和开放的花朵。

142

点沙，用指腹把梅花点出来。大小不一的梅花要严格控制它花瓣的走向，讲究透视关系，所以我们应该从后面的花瓣开始点画起，再去点画前面的花瓣，这样可以使得花瓣的前后关系明确。画完后面的四朵花瓣，到最前面的花瓣的时候，使用手指的指腹在枝干的地方打一个圆圈，完整的形状就绘画完成了前后关系除了可以在花瓣上使用，还可以在花朵上使用哦，画完一朵完整的花，在其前方还可以半覆盖一朵，使其具有遮挡关系；

敲沙，用漏沙表现两个小圆点，用指尖快速轻叩圆点绘画小鸟，使画面更加生动，动静结合充满趣味。

总结与思考

[说一说]

欣赏小伙伴的作品，说说梅花的形状特点是什么样的呢？梅花具有什么精神品质呢？

[想一想：延伸活动]

《梅花多多》我们生活在一个花的世界里，生活因为有花而美丽。梅花是中国十大名花之一，由于它独有的品质而被历来的文人墨客所赞颂。

让我们运用沙画的表现形式一同描绘傲雪梅花的世界吧！

[评一评]

这节课的沙画技法你掌握了吗？

拓展作业完成得怎么样？来看看别的同学完成得怎么样？

单元小结挑战

你真是太棒了，第三单元的沙画课程也被你攻克完毕！通过这一周的学习，你是否感受到了诗词的美妙呢？你一定有许多创想还没能表达。这一单元的挑战有点困难：请小朋友自编诗词再配上沙画场景，并对沙画与诗词的联系进行说明。有没有被难倒？老师相信你一定能够完成这个挑战！

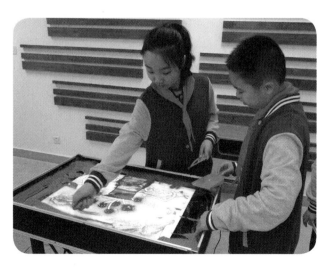

古诗系列

创意沙画

第二十二天

神秘海洋

技法：巩固沙画的基本绘画手法

知识目标　进一步的学习铺沙、刮沙、走沙等技法，通过绘画海底的神秘世界，激发孩子对沙画的乐趣。

能力目标　通过观察思考，如何用沙画的基本手法完成一幅完整的画面，培养学生的思考能力，场景绘画水平。

素养目标　通过本节课的学习，让学生们更好的观察自己生活中出现的场景，人物和动物。

　　美梦醒来，优优的伙伴们认为快乐的暑假怎么能少了大海呢！于是优优一大早就兴奋地来到海边开始他的海上之旅，哇哦！这大海可真美啊让我们跟优优一行一起来探索这神秘的海洋吧！

沙画演示：《神秘海洋》

扬沙，拨沙铺底均匀铺沙；漏沙，左右轻洒画出头发；

撒沙铺底后漏沙表现美人鱼头发

擦画，勾勒具体轮廓线条，结合漏沙绘画出美人鱼的尾巴，擦出鱼鳞，丰富画面体积感，使美人鱼更生动活泼。

走沙，绘画出细长的海草，勾出海草形态；在沙子上用食指擦出泡泡，用漏沙的方式绘画出小鱼用指尖勾出鱼的眼睛及身体，丰富画面整体感；

丢沙，清扫画面，制作纹路肌理。如此独特的神秘海洋，你们学会了吗！

捏沙漏沙表现水草细节

总结与思考

[说一说]

　　欣赏小伙伴的神秘海洋观察画面不同装饰，鼓励孩子大胆地去设计自己的画面。

[想一想：延伸活动]

　　《海洋》鼓励孩子多想象一些海洋的不同生物进行绘制。

[评一评]

　　这节课的沙画技法你掌握了吗？拓展作业完成得怎么样？来看看别的同学完成得怎么样？

拓展练习

将沙画台调出彩色光芒再进行绘制，海底世界奇幻无比！运用夸张变形的手法能让画面更加富有趣味！

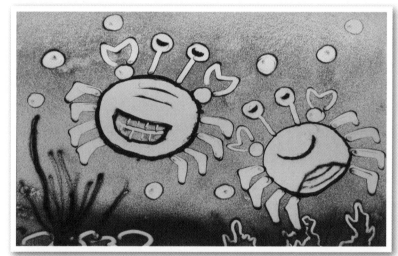

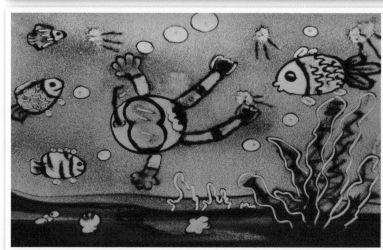

第二十三天

乘风破浪

技法：旋沙

知识目标 通过本节课的学习，更好的激发孩子对沙画创作的热情。

能力目标 通过用沙画的手法，表现出这艘小船在逆境中的勇往直前。从而观察出自己生活中的逆境，教会学生在逆境中应该勇敢面对。

素养目标 让学生通过本节课的学习，观察到自己的生活，像本节课的小船一样乘风破浪勇往直前。

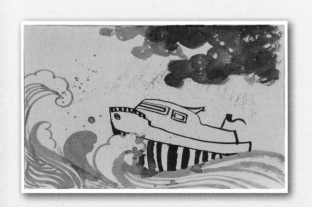

　　看！海上有一艘帆船，优优是我们的小船长，他们踏上了探索海洋的旅途。可今天大海心情好像不大好刮起了一个又一个大浪。不好了，优优他们有危险！只见优优一行团结一致乘风破浪到达了胜利的彼岸。

沙画演示：《乘风破浪》

铺沙，从右到左，拨薄沙铺底；

刮沙，用食指绘画出船的外轮廓，再依此绘画上细节。五指并拢，用指腹从右到左刮出露出轮船在水面上的形状；

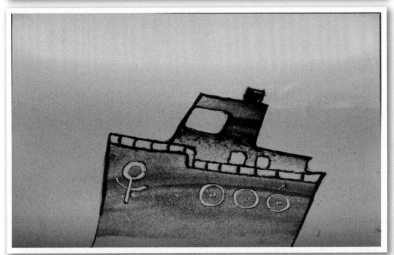

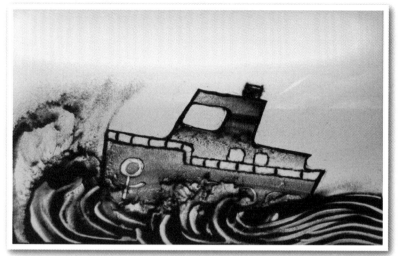

旋沙：从沙台的右下角，聚拢一些沙子，挥动手臂，并快速旋转手腕，让沙子利用惯性，形成一个圆弧状。这个动作需要多次反复训练才能熟练掌握，或者多甩几遍覆盖，丰富画面层次感，用指尖刮出海浪线条；

用食指擦出云朵，不用太匀称，体现出云朵的层次，云朵大小不一，增强透视立体效果。

总结与思考

[说一说]

欣赏小伙伴作品，丰富和调整自己的画面。来吧，做个乘风破浪的小朋友！

[想一想：延伸活动]

《勇往直前》画过了乘风破浪，那就让我们想想勇往直前的画面该如何进行绘制。

[评一评]

这节课的沙画技法你掌握了吗？

拓展作业完成得怎么样？来看看别的同学完成得怎么样？

拓展练习

层层叠叠的海浪多么惊艳！想要让线条整而不乱，就要让线条纹理走向一致，让海水看起来向着一个方向流动。上空最好是留白或者以渐变方式作画，衬托海浪为主体。

第二十四天

快乐起航

技法：巩固基本的沙画绘画技巧　走沙

知识目标　通过绘画快乐起航的画面，让学生更加深刻的体会沙画的乐趣。

能力目标　通过用沙画的绘画手法，绘制出小船乘风破浪后的快乐启航。

素养目标　通过本节课的学习，让学生更加热爱自己的生活，如这艘小船一样快乐起航。

　　雨后天晴，优优沐浴着阳光和雨露。湿润的海风，扑打着脸颊，一阵阵浪花拍打着岸边，海鸥在空中翱翔。优优怀着好奇而愉快的心情快乐起航。

沙画演示：《快乐航行》

铺沙，从右到左，拨薄沙铺底；刮沙，用食指绘画出船的外轮廓，再依此绘画上窗户、轮胎等细节；

五指并拢，用指腹从右到左刮出船的形态来，露出轮船在水面上的形状；

捏沙细细漏出烟囱

手合并上下弯曲，用用四指指尖擦出海浪线条，简单又好看的海浪就绘画完成了；

走沙：勾出椰子树干，结合漏沙绘画出叶子整体形态，接着用食指擦出叶子内部结构及椰子，注意椰子的遮挡关系哦。

漏沙漏出椰子树枝干并食指勾画树叶

擦画，使用拇指的指腹绕圈擦出太阳，使用指尖画出线条进行装饰。快坐稳，我们起航啦！

拓展练习

轮船呼呼开过！多层的轮船能让轮船看起来更威风。不要忘了给轮船点上窗户哦！轮船的造型可以多种多样，你的想象力能有多丰富呢？

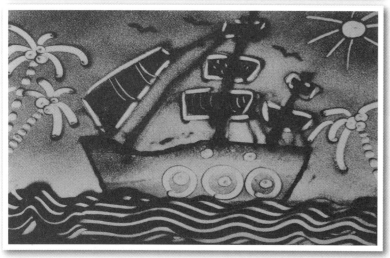

总结与思考

[说一说]

　　欣赏其他同学的作品《快乐起航》特别是优秀的作品，同时多想想自己的画面缺些什么？随后进行改正添加。

[想一想：延伸活动]

　　《欢乐暑假》我们的暑假才刚刚开始，不仅要在海上快乐起航，同时在暑假里我们还有一些什么欢乐的时刻呢？

[评一评]

　　这节课的沙画技法你掌握了吗？

　　拓展作业完成得怎么样？来看看别的同学完成得怎么样？

第二十五天

海底探险

技法：刮沙　漏沙　走沙

知识目标　让学生熟练地运用沙画的技巧，绘制海底的世界。

能力目标　学生回忆海底的世界，想象自己置身于海底冒险的样子，通过沙画的手法将其绘制出来。

素养目标　通过本课学习，培养学生的创新性思维。

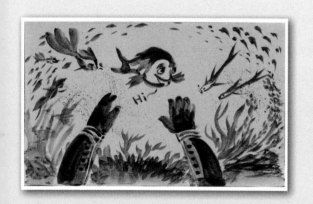

　　优优继续沐浴着咸咸甜甜的海风在海上漂流者，突然在船舱里发现了一套潜水服，优优穿上了这套潜水服，好奇的潜入天蓝色的璀璨大海里，在这里，优优见到了来自马达加斯加的企鹅，见到了在寻找橙色伙伴的蓝色精灵，见到了白如玉的海豚，红如火的海马，还有各种形形色色的海底伙伴，正在亲切地跟优优打着招呼，争先恐后地听着优优说着海岸上的生活。

沙画演示：《海底探险》

从右到左，匀洒铺底；

刮画，勾勒出手的外轮廓，五指并拢，用指腹刮出手的形态来；

用手指勾画出潜水员手臂

用拳侧将多余沙粒扫除

漏沙，写上字母"Hi~"

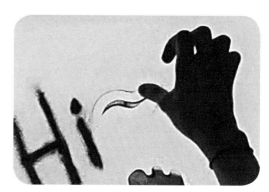

漏沙表现英文字母

继续用漏沙表现出鱼椭圆形的身体和尾巴，用拇指擦出鱼的鱼鳍及俏皮的表情。

点画出小鱼眼睛

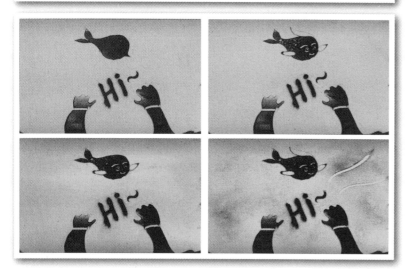

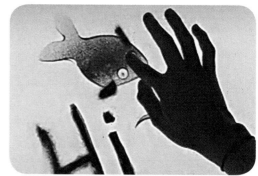

164

刮画，运用指尖刮出形态各异的可爱小鱼及椭圆形的泡泡，装饰背景；

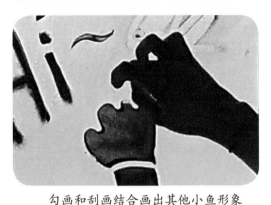

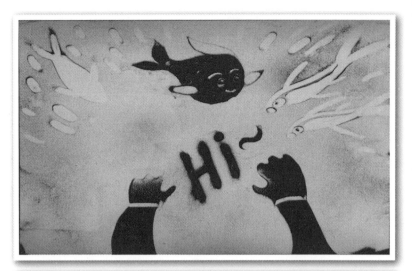

勾画和刮画结合画出其他小鱼形象

走沙，绘画出细长的海草在海中自由摇摆，原来是优优正在和可爱的小鱼亲切的打着招呼呢！

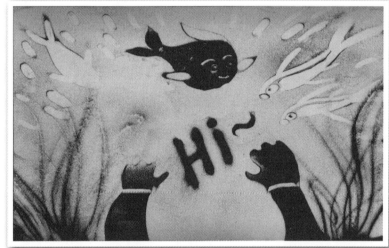

总结与思考

[说一说]

看看其他同学的海底探险的作品，并欣赏其中优秀的作品，发现自身的不足，并进行改正。

[想一想：延伸活动]

《深海行动 》想象自身深入海底深处会和那些深海里的动物发生一些什么样的故事？

[评一评]

这节课的沙画技法你掌握了吗？

拓展作业完成得怎么样？来看看别的同学完成得怎么样？

第二十六天

飞上云端

技法：铺沙　擦画

知识目标 进一步学习的铺沙，擦沙等技法，学习如何通过沙画技法表现鱼儿，海浪和海鸥，并能使画面和谐统一，完成一幅海景的沙画作品。

能力目标 复习画面构图的知识让画面呈现远近对比和虚实对比，培养良好的构图能力和审美能力。通过将三种元素和谐运用到画面上，培养学生的主题理解能力。

素养目标 通过学习，提高学生的创作兴趣，让学生挑战多元素的结合，从而培养学生敢于探索，敢于尝试的精神。

　　看那！在海里的优优往水面一瞧～一群会飞的长着翅膀的小鱼正在翱翔！优优好奇极了，马上就跟了上去，可是优优没有翅膀，不过有几只好心的飞鱼想要载优优一程，优优就这样与它们一起飞上了云端，优优摸摸云，原来，云是这样轻盈，又摸摸太阳，原来，太阳是这样滚烫。

沙画演示：《飞上云端》

撒沙，在画面中心进行铺沙；

刮沙，可以用食指的指甲划出鱼的大体形状，使用手指将多余部分进行擦拭；

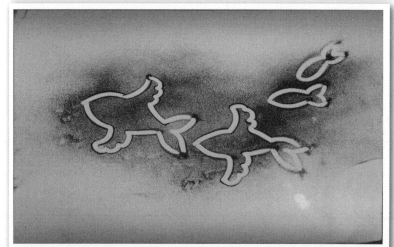

刮出鱼的具体细节进行深入刻画；

摔沙，聚拢一些沙子，挥动手臂从下往上铺沙制作海浪效果，使用手指刮出线条使海浪更具体形象。

漏沙，在画面上方添加海燕，丰富画面。

拓展练习

　　画面中云雾的层次关系是通过多次铺沙形成的。背景不要太喧宾夺主，但也不能过分简单，适当的装饰，让画面看起来更活泼灵动！

总结与思考

[说一说]

　　欣赏小伙伴的作品，说说如果你也能"飞上云端"，你想飞去哪里？那里有什么样的景色吸引了你？

[想一想：延伸活动]

　　《假如我有一双翅膀》你是不是也曾经做过这样的梦：你突然拥有的一双翅膀，你能够飞上天空，与鸟儿一起遨游，向路过的飞机招手……每个人都拥有梦想的翅膀，现在，挥动你的翅膀，将你的梦用沙画表现出来吧！

[评一评]

　　这节课的沙画技法你掌握了吗？

　　拓展作业完成得怎么样？来看看别的同学完成得怎么样？

第二十七天

浩瀚宇宙

技法：旋沙

知识目标 学习的旋沙的技巧，学习如何利用惯性丰富画面层次感，能够完成一幅体现浩瀚宇宙场景沙画作品。

能力目标 通过观察，思考在聚拢的沙子中手部挥动的动作与形成的画面的关系，通过不断训练能够熟练掌握旋沙技巧，学会如何运用层次感表现宇宙的神秘，培养审美能力和耐心。

素养目标 通过不断练习，使学生能够从沙画技法学习中熟练掌握技能，从而获得成就感，培养坚持不懈的品格，通过学习了解层次感的运用，提升学生审美能力。

　　优优随着飞鱼飞呀飞，不小心睡着了，醒来的时候，发现自己已经在离地面好高好高的地方，现在优优可是比云都高了！哇，在比云都高的这里，优优欣赏着眼前的美景：各种颜色的"小彩灯"一闪一闪的亮着，咦，这颗灰色的彩灯，原来是老朋友月亮，那颗摇着呼啦圈的小胖子，原来是土星，那颗最大，最亮眼的，肯定就是太阳了！优优一边欣赏，一边认识着它们。

沙画演示：《浩瀚宇宙》

旋沙：从沙台的右下角，聚拢一些沙子，挥动手臂，并快速旋转手腕，让沙子利用惯性，形成一个圆弧状。这个动作需要多次反复训练才能熟练掌握，或者多甩几遍覆盖，丰富画面层次感。

在沙子上用食指绕圈擦出或者使用大拇指的指腹左一遍，右一遍画出一个星球和小星星。星球大小不一，增强透视立体效果。

抹沙抹出大小不同的其他星球

漏沙漏出不同质感的星球

　　刮沙，可以用食指的指甲划出星球上的环状物，类似于木星的环状物使星球形象更具体生动。丰富星球的纹理，可以采用：刮沙、摔沙或手指点沙等多种方法，赶快一起动手制作起来吧！

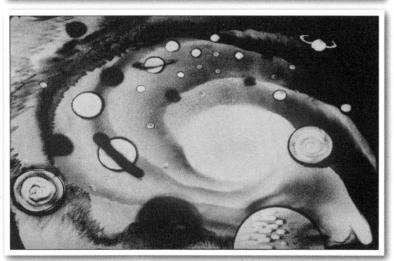

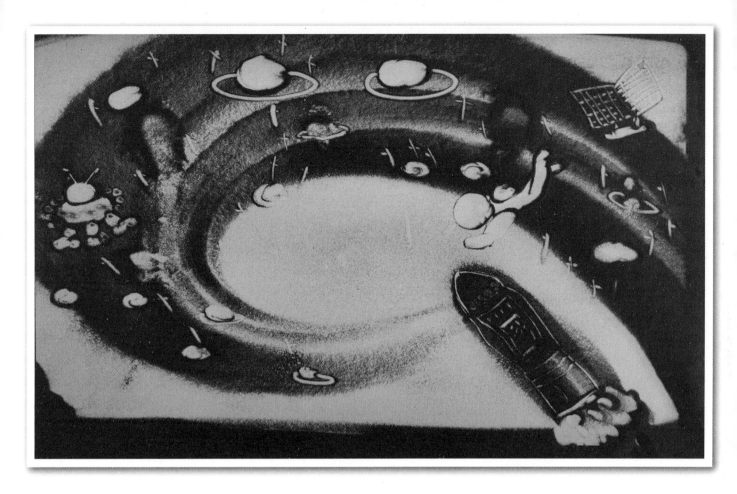

总结与思考

[说一说]

　　欣赏小伙伴的作品，说说，你觉得宇宙有什么魅力？如果你能去宇宙玩一玩，你会想做什么？

[想一想：延伸活动]

　　《我的爆发"小宇宙"》宇宙是多么的神秘而美丽，你有没有想过，如果能够自己创造一个宇宙，会是什么样的风景呢？星球是什么形状的？星球中有什么居民？太空中有什么东西？快来"爆发"你的想象力，创造你的"爆发"小宇宙吧！

[评一评]

　　这节课的沙画技法你掌握了吗？

　　拓展作业完成得怎么样？来看看别的同学完成得怎么样？

航天之梦

第二十八天

技法：铺沙　漏沙

知识目标　进一步学习刮沙、漏沙等技法，通过沙画技法表现宇航员和远处的小星球，注意画面构图安排，完成一幅宇航员和星球的场景沙画作品。

能力目标　通过观察，思考画面不同的安排产生的不同效果，了解构图对画面的影响，学习怎样的构图最能表现宇宙之大和群星之多，通过不断巩固技法，完成一幅人物和星球的沙画作品。

素养目标　通过学习，让学生爱上探索未知事物，让学生对未知抱有好奇心并能够积极去思考，了解世界上还有自己不了解的事情，让学生拥有学无止境的决心。

　　哇，身处云端的优优突然听到脚下一阵巨响，"突突突~"优优定睛一看，原来是神州十五号载人航天飞船发射离开地面，多么壮观！多么醒目呀！这是我们民族的自信和骄傲！优优默默地敬了敬礼。优优目送着载人航天飞船在地球环绕一圈又一圈，轻悄悄地睡着了……

沙画演示：《航天之梦》

铺沙，拨薄沙铺底均匀铺满画面。右下角再一次铺沙加重画面，结合漏沙绘画线条将星球与背景进行区分，采用手指点沙的方式，丰富星球的纹理。

漏沙，绘画出大小不一的星球形状。

用指尖勾画出小行星轨道

刮沙，可以用食指的指甲划出星球上的环状物，使星球形象更具体生动。采用：刮沙、摔沙等方式丰富背景。

漏沙，绘画出人物形态，先绘画整体再依次刻画四肢。用指甲勾勒细节，是不是画面一下子变的趣味起来了呢，赶快动起小手一起来试一试吧！

总结与思考

[说一说]

欣赏小伙伴的作品，说说你想成为宇航员吗？宇宙的哪里最吸引你？你最想去宇宙的哪里探索？

[想一想：延伸活动]

《我是小小宇航员》你做了个梦，梦到你飞上了太空，梦到你见到了群星，梦到你与外星人交谈，梦到你在路途中迷失了方向，却意外到达一个无人发现的神秘星球……一切皆有可能，你是小小宇航员，这幅沙画故事就由你展开，由你来告诉大家你在神秘宇宙的奇妙冒险……

[评一评]

这节课的沙画技法你掌握了吗？拓展作业完成得怎么样？来看看别的同学完成得怎么样？

拓展练习

　　啾啾啾，小朋友坐着飞机起飞啦！对角构图是绘画和摄影都常用的构图方法，看看例图，你是不是有了新的构图想法了呢？

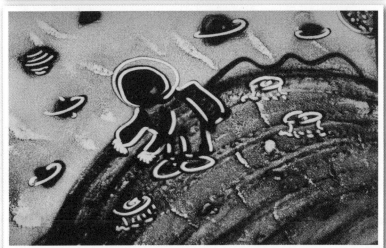

单元小结挑战

第四单元的内容也学习完毕了，你对沙画技巧的掌握也是越来越熟练了！这一单元真是让人"脑洞大开"，各种奇思妙想层出不穷，小朋友，你是否还有什么天马行空的想象想要和朋友们分享？沙画就是你的创作舞台，和朋友们比一比，谁的作品最让人大吃一惊吧！

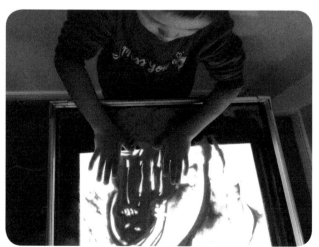

小朋友的宇宙系列作品欣赏

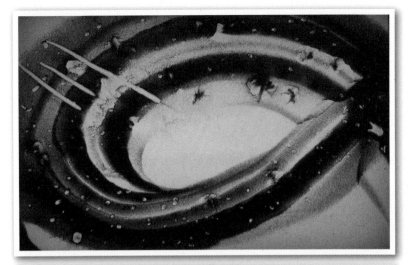

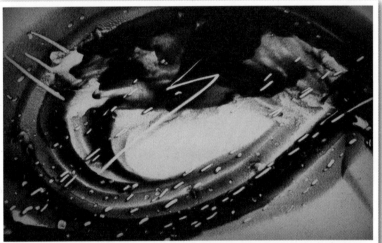

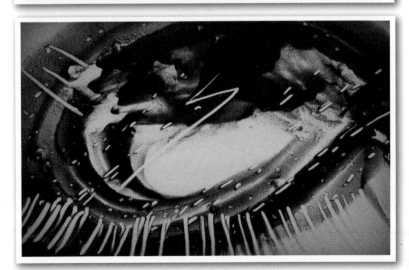

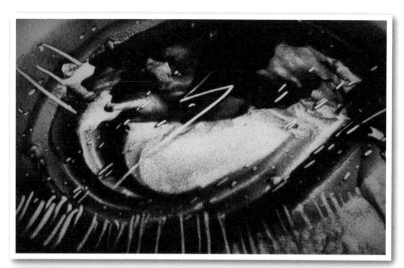

月末展示

未来之城

技法：巩固沙画的基本绘画手法

知识目标 通过想象未来之城的世界，并用手中的沙子进行绘制。提高学生对沙画的乐趣。

能力目标 通过思考未来的世界，然后用沙画的手法绘制出未来之城。培养学生的思维能力和动手能力。

素养目标 通过本课的学习让学生熟练沙画的技巧，同时提高学生的思维能力。

"欢迎来到未来之城"优优被没有感情的机械声吵醒，映入眼帘的是一个萌萌哒的机器人，优优环视了一下四周，大家都坐在无人驾驶的巴士上，服务生竟然都是机器人。咦？这是发生了什么事啊！这时优优才意识到自己来到了未来之城，让我们跟随优优的脚步一起来参观这座城市吧！

沙画演示：《未来之城》

铺沙，从右到左，拨厚沙铺底；

刮沙，运用食指指腹推画出建筑物的轮廓，再运用食指和小拇指手腕侧相结合，将多余的沙子推至存沙区；如此，在最大程度保留底层建筑的同时，还可以便捷高效地完成第二层建筑；

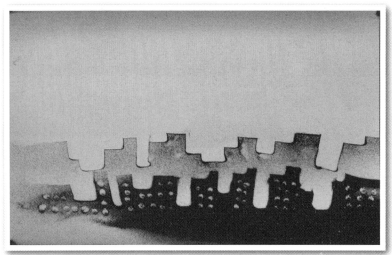

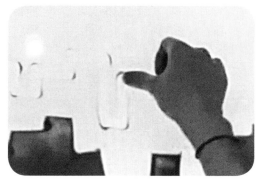

撒薄沙勾画远处的建筑轮廓

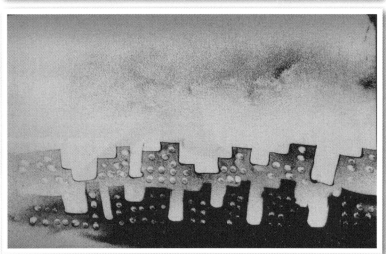

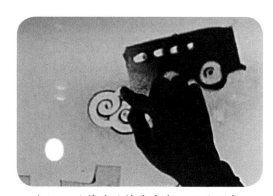

匀洒一层薄沙后抹出或勾画云朵形象

漏沙：拳头竖起来，用漏沙技法勾勒出汽车形态来形成长方形；在沙子上用食指绕圈擦出轮胎；

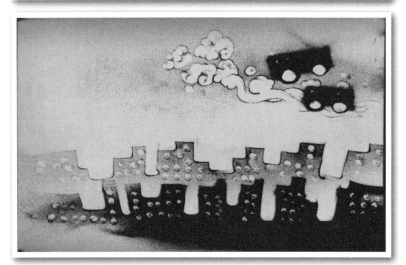

刮沙：绘画云的时候，手指放轻松，很随意的打转，并且多方向打转，就可以很快速的画出有立体感的白云；

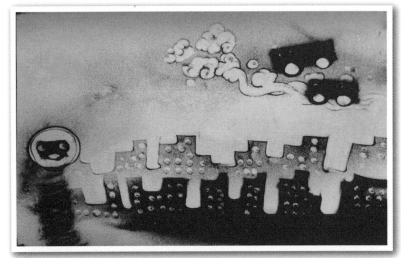

漏沙：左右轻洒画出机器人身体，擦画，绘画身体细节及五官。

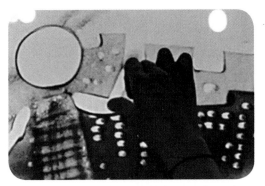

大拇指勾画或刮画出手臂

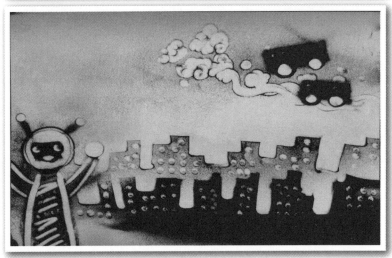

总结与思考

[说一说]

　　欣赏其他同学的未来之城，并对自己画面进行深一步的塑造。

[想一想：延伸活动]

　　《未来小镇》想想在未来的城市还会发生些什么别的事情。并用沙画进行绘画。

[评一评]

这节课的沙画技法你掌握了吗？

拓展作业完成得怎么样？来看看别的同学完成得怎么样？

第三十天

星际旅行

技法：铺沙　刮沙　摔沙

知识目标　复习铺沙、刮沙、摔沙等技法，大胆想象与设计、合理构图，设计出一幅完整的星际旅行图。

能力目标　通过教学，激发学生的设计意识，让学生对于沙画表现方式有所了解，同时能完善画面层次性、结合点线面进行装饰，创作出有个性的作品。

素养目标　培养学生的设计意识与创造能力，提高发散思维，并从中感知宇宙的浩瀚神秘，增强学生的探索意识。

　　在未来之城中人类科技飞速发展，时空穿越、星际旅行已经成为现实。优优想要体验一番，随着背后发射器"嗖"的一声，优优腾空而起，直冲云霄，迅速透过大气层，进入太空，优优看到地球离他越来越远，如今优优才真正的看到我们的家园是如此的美丽，水是蓝色的、大地是绿色的、云是白色的，而此时月球却像在优优眼前一样伸手就能碰到。

沙画演示：《星际旅行》

铺沙，从右到左，拨厚沙铺底；

局部拨沙铺底后勾画云朵外形

刮沙，用食指绘画出云朵线条，五指并拢，将多余部分擦除，使用同样的步骤，铺薄沙绘画云朵，丰富画面层次性；

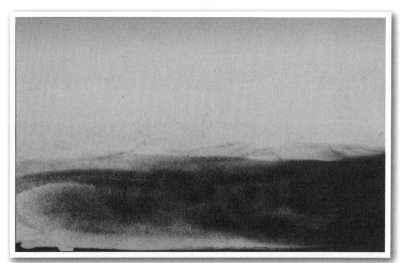

摔沙，聚拢一些沙子，挥动手臂从上往下铺沙；

从上往下铺沙

用双手大拇指勾出火箭外形

刮画，勾出火箭外形，运用指甲盖绘画窗户及细节，使画面更加精致。

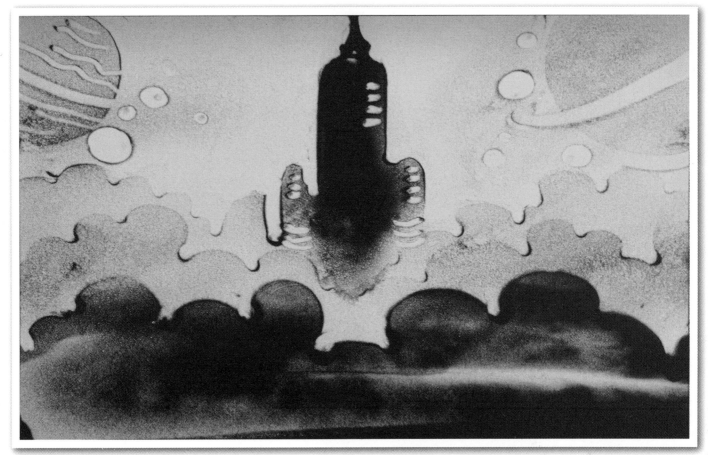

为了丰富画面，可添画星球、星云。火箭的外形也可以自由想象。结合点、面、线装饰背景，小朋友快系好安全带，我们要开启星际旅行咯！

总结与思考

[说一说]

欣赏小伙伴的作品，说说你想象中的宇宙是什么样的？

[想一想：延伸活动]

《星球大战》在浩瀚宇宙中存在着不同的文明，为了争夺资源、争取更好的发展，导致了战争的发生，那么星球间的大战究竟是怎么样的呢？

快快动起手，描绘出来吧。

[评一评]

这节课的沙画技法你掌握了吗？

拓展作业完成得怎么样？来看看别的同学完成得怎么样？

单元小结挑战

　　天下没有不散的宴席，一个月匆匆过去，我们的沙画之旅也迎来了尾声。幸而有你，我们的旅程才会如此精彩！小朋友，你是否也有些依依不舍？在你之后的旅途中，任何想法都可以借助沙画来表达，让沙画帮你记录下来，沙画永远是你忠实的朋友！

　　最后，给你布置一个作业：将你一个月的学习收获制作成一段视频，用视频告诉大家你的进步！可以请爸爸妈妈一起帮忙哦。

　　你愿意将沙画分享给你的好朋友们吗？相信大家都会愿意和沙画做朋友，和朋友们一起体验沙画的乐趣吧！我们下个旅途，不见不散！

小朋友的沙画习作欣赏

中国梦

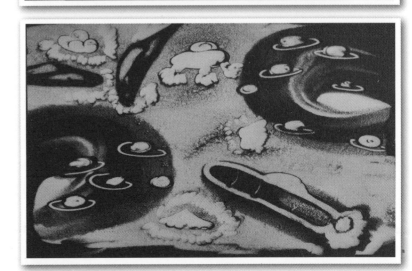

沙画转场练习

从左到右铺沙，用手掌侧锋刮出田野轮廓，并用指尖刮出田埂造型。

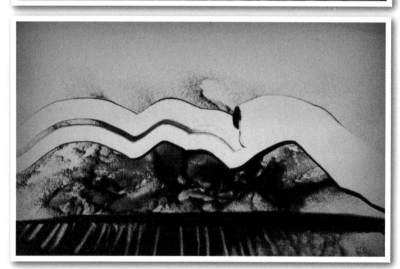

扔沙，抓一把沙子仍在画面上重复两三次后用手掌侧刮出延绵的远山轮廓。

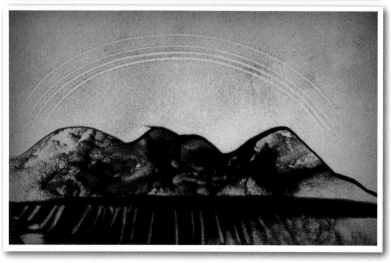

匀洒薄沙柔和画面后，用弯曲四指立在画屏上用四个指甲尖同时刮弧线，刮出一道彩虹。

192

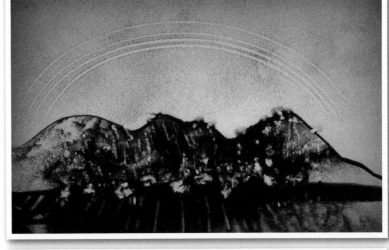

从左到右铺沙，用手掌侧锋刮出田野造型。

使用丢沙或者扔沙技法，在天空中丢出沙堆的自然效果，在沙堆中用指尖刮出枝干，沙堆就变成小树啦。

刮开远山和彩虹留下中间部分后，远山变树干，继续在小树冠两侧丢沙，大树完成啦。

两手四指指尖做钉耙状上下耙沙，表现树干纹理。

右手掌侧锋刮除树冠，做转场准备。

树干变成女子身影，在躯干上端漏沙出小圆点代表头部后迅速向右下方移动，漏出女子飘逸的长发。

194

指关节抹沙抹出光环

用指尖刮出光芒

双手大拇指腹对准人物身体两侧向下刮出两道竖线，向两旁扫除多余沙粒，完成从人物到蜡烛的转场。

在蜡烛段上方用漏沙技法，漏个小圆点。

对着小圆点运用弹沙技法，弹出蜡烛的火苗造型。

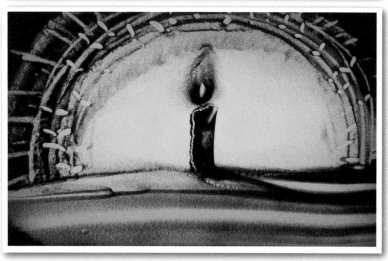

用旋沙技法在蜡烛外围旋出蜡烛光晕，并在光晕上刮出短线代表光芒。

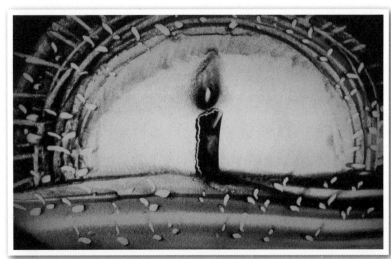

在光芒短线上添画小叶光芒变橄榄枝。

匀洒薄沙柔和画面并做好转场准备

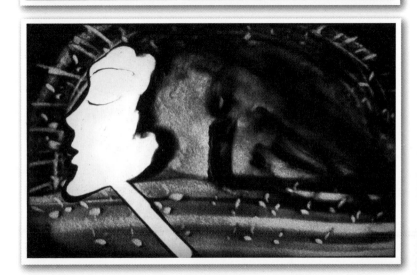

用小指侧刮出人物脸部侧面

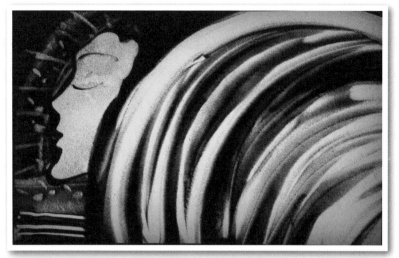

用指背关节抹沙的技法，将脸部以外的沙抹出肌理效果，做好转场准备。

在抹出的机理画面沙用小指腹刮出和平鸽

还可以用左手小指侧刮开脸部以外的沙粒留下人物脸部造型（也可以同时用左右手小指侧分别刮出脸部的侧面轮廓），并在画面添画和平鸽，祈福的画面完成。

后 记

短短三十天的沙画之旅,我们一起认识了沙画,体验了沙画,从而初步领略到了沙画的艺术魅力。但对于沙画艺术来说,我们仅仅看到了冰山的一角。

这本书里的沙画基础技法是我对这几年来沙画教学实践的梳理,三十个课例做为"引玉之砖"抛出,希望能引出更多更好的美玉——沙画创作精品来。这便是我的初衷所在。

感谢福州马尾第三实验幼儿园为我们提供实践基地,园长、老师及孩子们的热情给了我极大的帮助。

感谢福建幼儿师范高等专科学校艺术系"萌师工作室"的方振宇、李乐瑶、何煜雯、周源、郭语澄、吴雯昕、张婷等同学,与他们的实践互动,让沙画课例更加鲜活与完整,他们对沙画表演与教学的热爱,让我倍加感动。

感谢福建幼儿师范高等专科学校陈秉龙教授,他的鼓励与鞭策,让我得以完成此书。

感谢中央美术学院赵炎教授,在百忙之中为本书作序,使本书增色不少。

感谢福建美术出版社郭武社长及编辑人员的辛勤付出,让本书得以出版面世。

感谢所有在本书编写过程中给予我帮助与支持的人,你们的帮助我会铭记于心,作为我前行的动力,我将加倍努力。

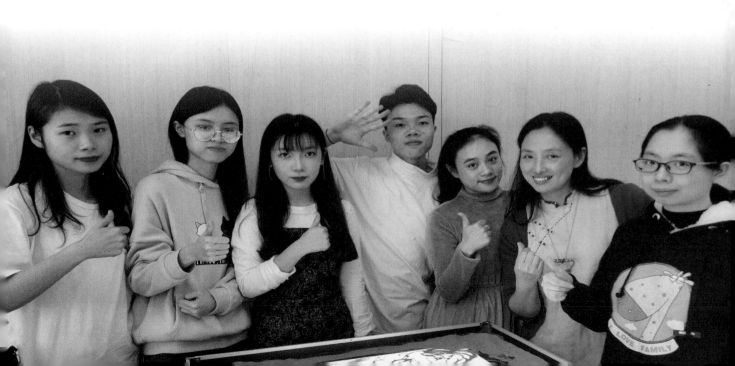